Un perro cada día

Sally Muir

GG®

Este libro está dedicado a mis humanos, para demostrarles que no prefiero a los perros.

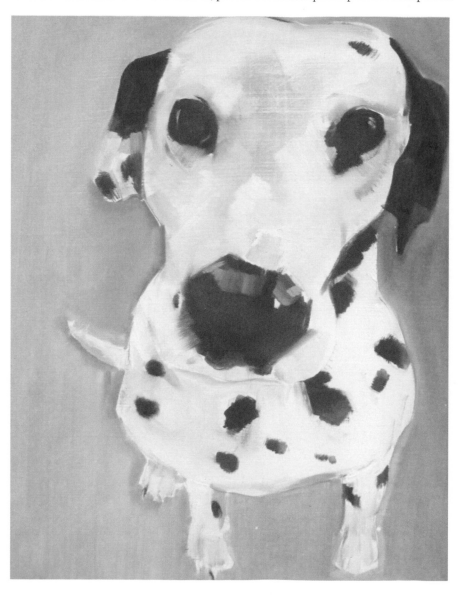

He tenido perros toda mi vida. Mis padres tuvieron hasta cuatro generaciones de caniches entre los años 50 y los 60. A principios de la década de 1970 se pasaron a los lebreles afganos, Casanis y Ottoline, que eran madre e hija, ambas preciosas, rebeldes y con pocas luces. Después de ellas llegó Battersea, un chucho en apariencia encantador pero que tenía la costumbre de morder a mi madre cuando nadie miraba. Al final volvieron a los caniches con Bognor, un bello ejemplar color albaricoque, aunque un poco tonto. Después de él y sin explicación alguna, se pasaron a los gatos.

Fui yo quien retomó la costumbre de tener perros en la familia con Fanny, una perra adoptada con mucho pelo que parecía el músico de reserva del grupo Duran Duran. Tenía mucha personalidad y era de ideas fijas. Después llegó Dorothy, una dálmata con buen carácter, muy cariñosa con todo el mundo. Más o menos en la misma época llegó a casa Jack Swan, un hermosísimo galgo inglés de color dorado que nos encontramos vagando por las calles de Bath, en el suroeste de Inglaterra. Dije que lo cuidaría ese fin de semana y se quedó con nosotros un año —muy poco tiempo— hasta que murió mientras dormía. Después de él vinieron dos whippets: la fiel Lily, que va conmigo a todas partes, y Peggy, menos dependiente y que adora tumbarse al sol.

Casi desde que empecé a tener perros en casa me ha gustado dibujarlos y pintarlos. De hecho, mis perros aparecen varias veces a lo largo del libro. Hace algunos años, creé un sencillo perfil de Facebook llamado "A Dog A Day" (Un perro cada día) en el que publicaba diariamente el dibujo de un perro. Algunos días hacía varios dibujos y otros no dibujaba nada, pero cada día publicaba alguno. Al ver que la gente mostraba interés, empecé a atreverme con otros materiales. Trefilado, litografía, recortes de papel, rotulador fino, tinta o sellos de patata se encuentran entre las muchas técnicas que utilicé para mantener el interés de mis amables seguidores y el mío propio. Aunque el proyecto terminó hace ya varios años, sigo publicando con regularidad imágenes de perros.

Pero gracias a este proyecto encontré el trabajo perfecto para mí. Los perros y sus dueños me resultan fascinantes. Me encanta ver el cariño mutuo que se profesan, las personalidades tan definidas que tienen los perros y las complejas emociones que les atribuimos. Los perros sacan lo mejor —y en ocasiones también lo peor— de las personas. Intento que mis dibujos expresen la personalidad de cada uno de ellos. Para mí, retratar a un perro es algo tan serio como retratar a una persona. También me gustan las personas —no se trata de elegir entre unos u otros—, pero lo cierto es que podría pasarme la vida pintando o dibujando un perro cada día.

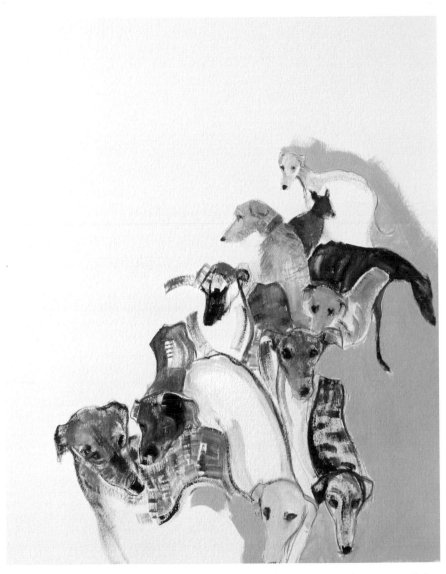

Repertorio de galgos y podencos, perros de caza españoles.

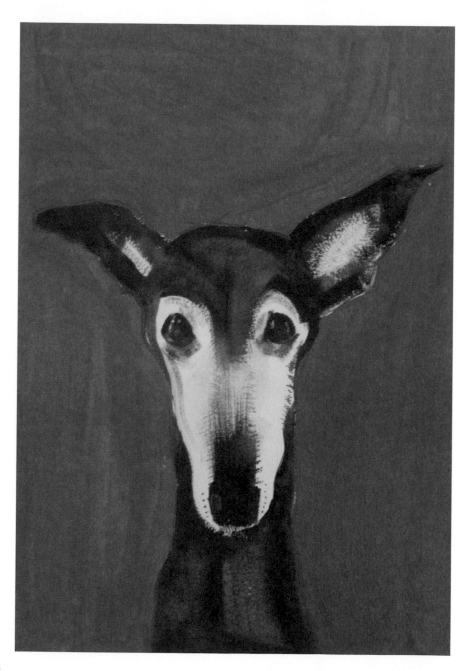

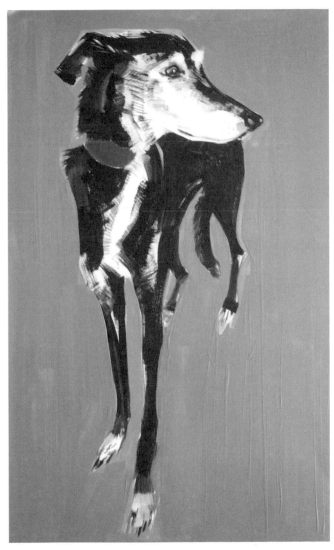

Bradley, el noble lurcher, ya un poco mayor, de mi vecino.

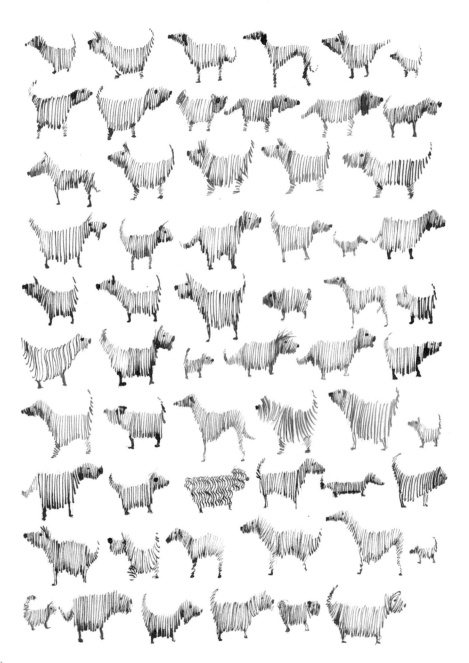

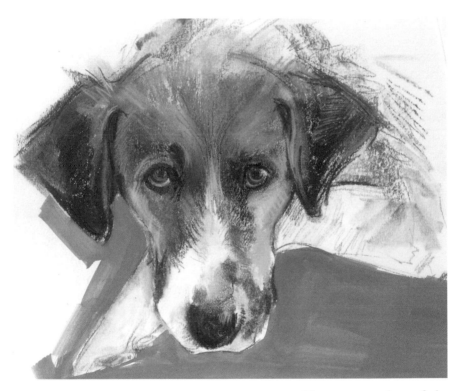

Piper, un tanto desconfiado.

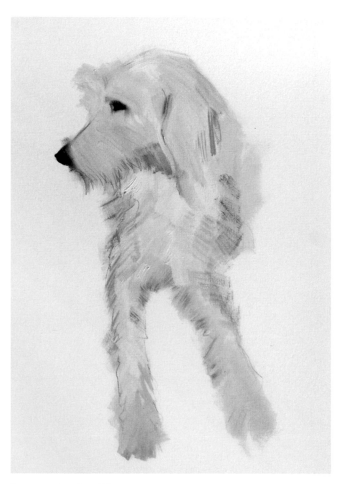

Intentando simplificar.

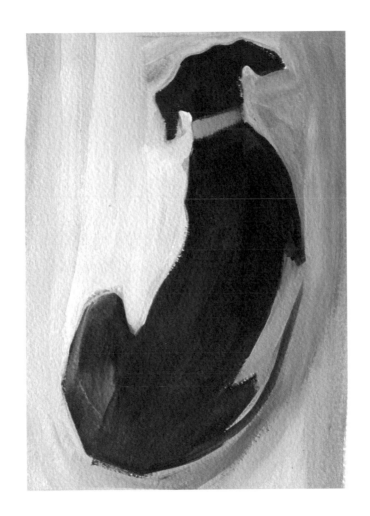

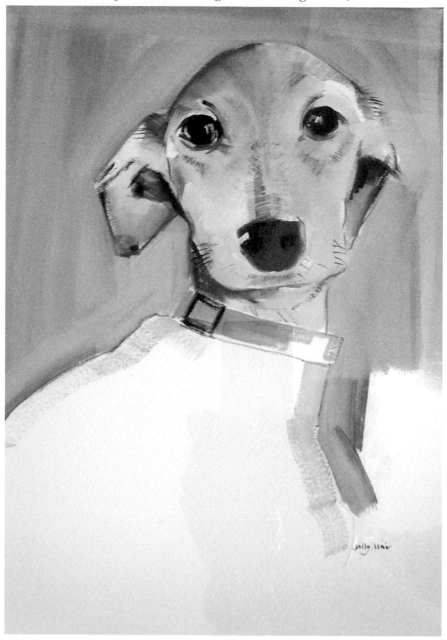

Lo encontraron en los escalones de una iglesia en Gales.

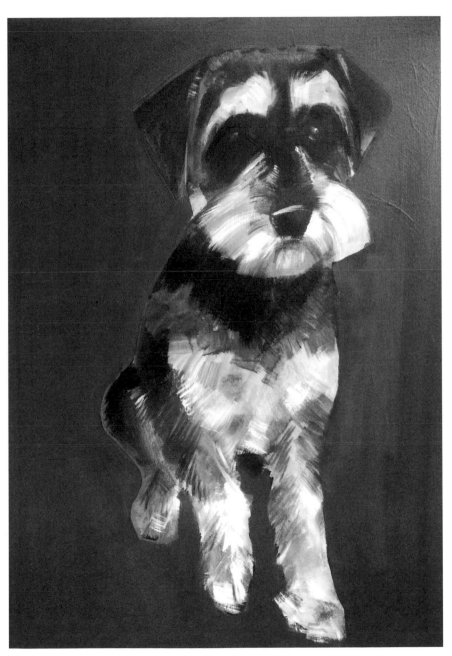

Los schnauzers tienen un rostro muy expresivo con ese bigote.

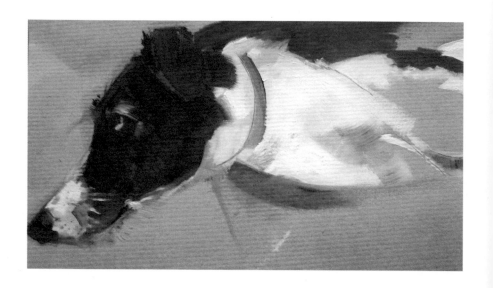

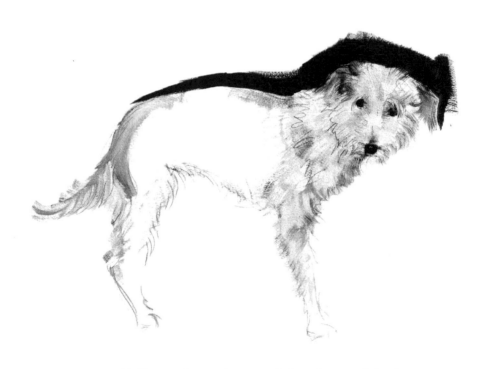

Nellie, ganadora en la categoría de cachorro más bonito, tres veces.

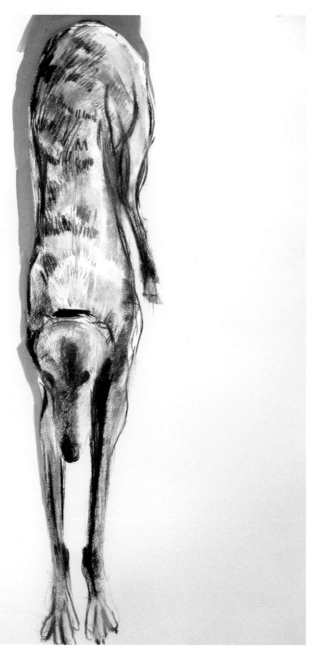

La tradicional reverencia con que saludan los galgos.

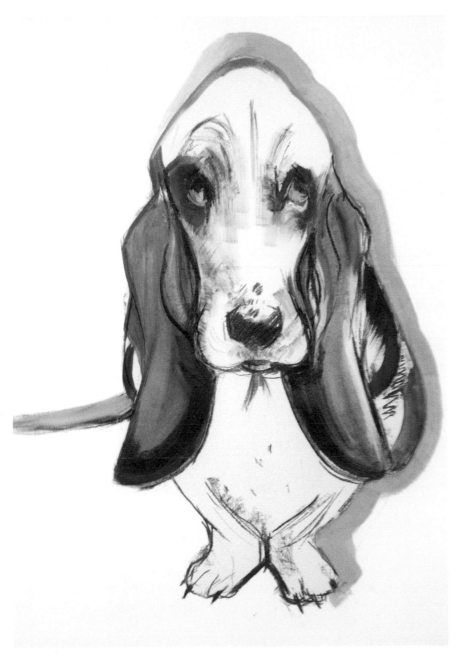

El basset hound, un perro de lo más inusual.

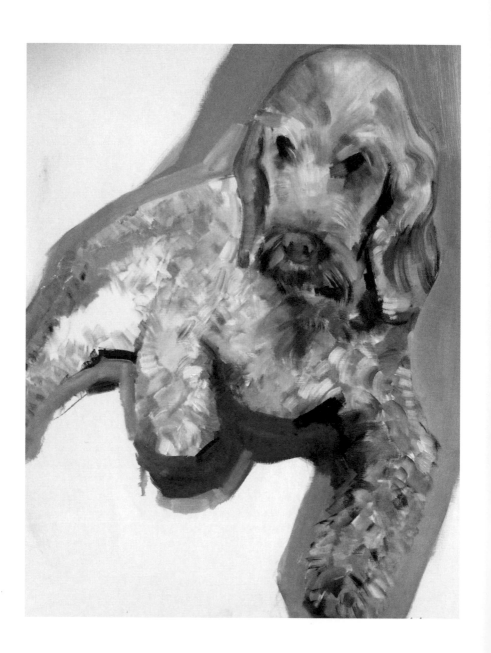

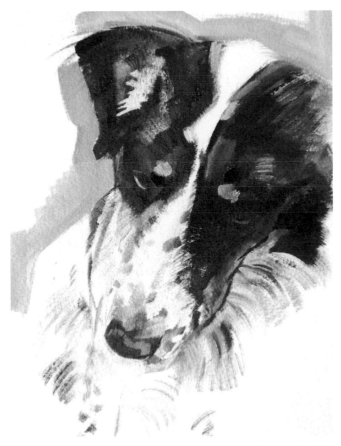

La hermosa e inteligente Maddie.

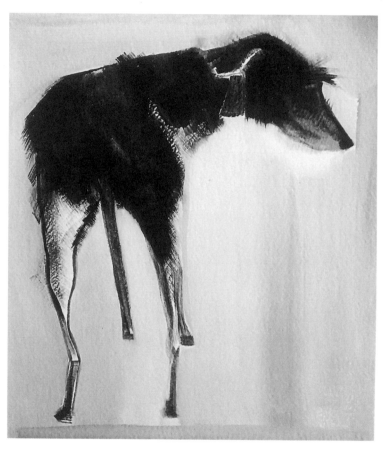

Purdery, plagada de perdigones cuando la encontraron,
ahora adoptada y feliz.

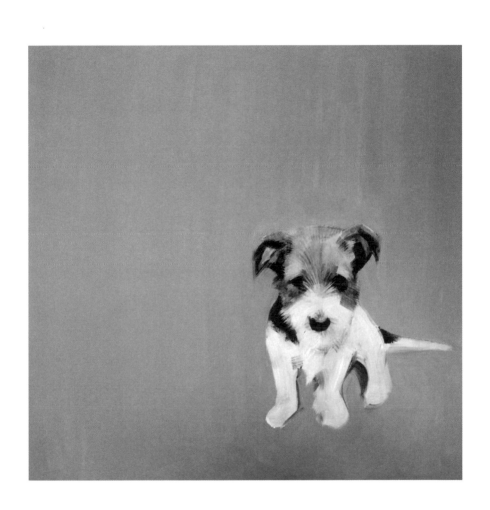

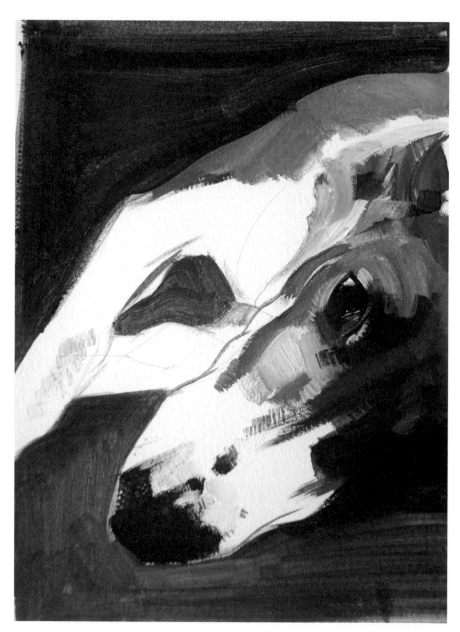

Lily, tendida sobre nuestra alfombra morada.

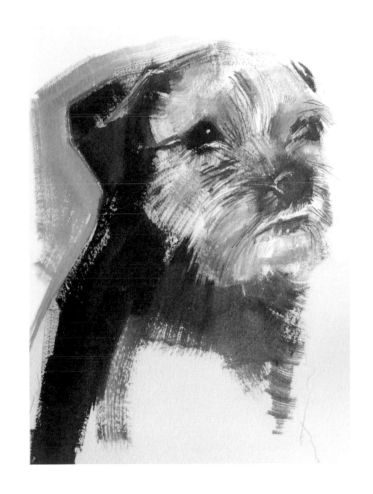

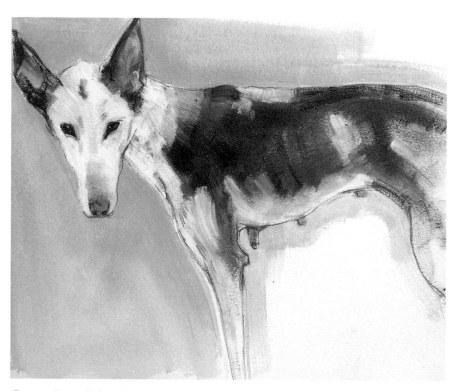

Granny Pants Solero, la reina del refugio canino Galgos del Sol, en España.

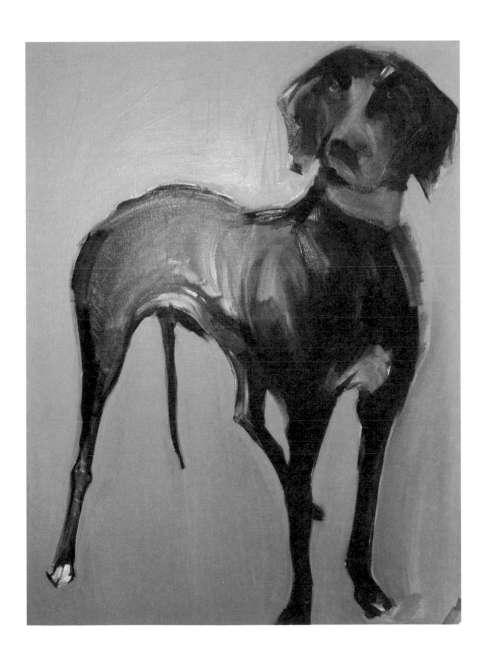

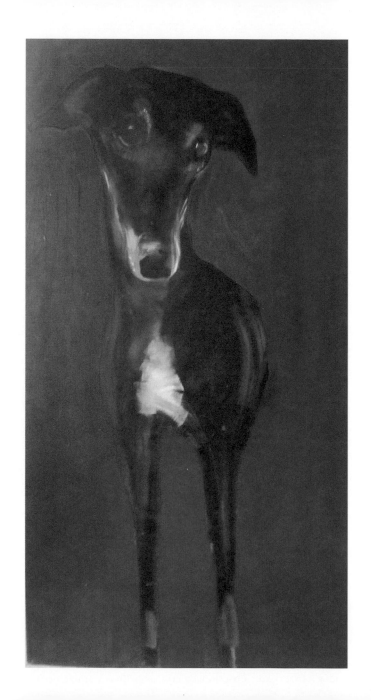

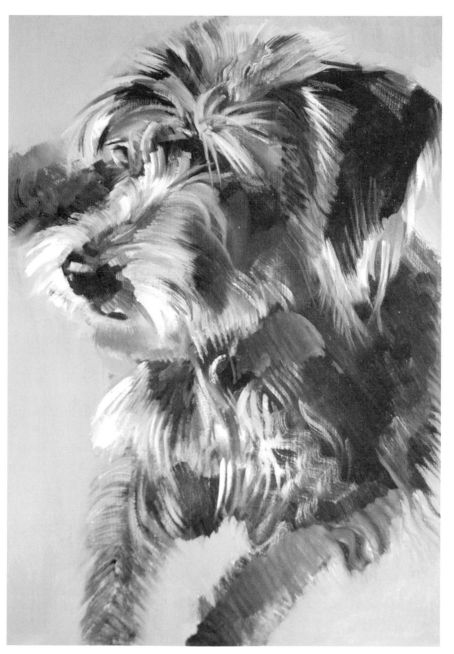

Connie, pequeña labradoodle, obsesionada con las pelotas y amiga de mis niñas.

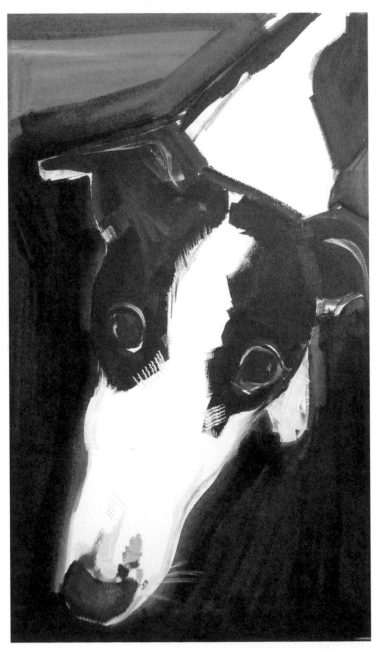

George, siempre pidiendo respuestas, o comida, o algo.

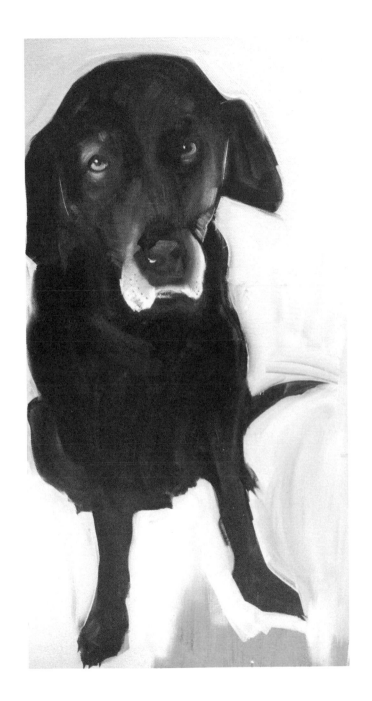

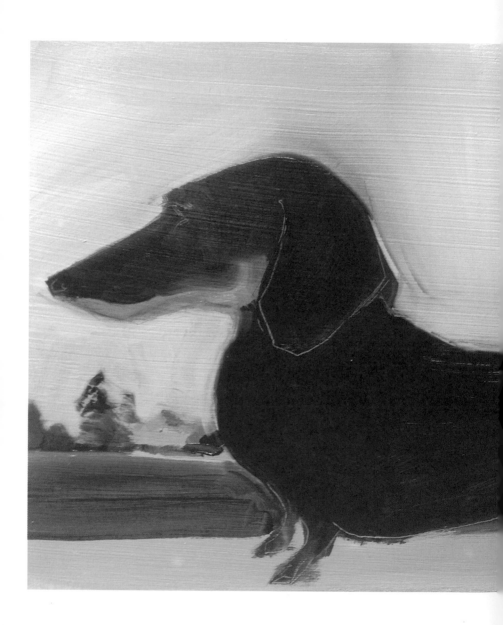

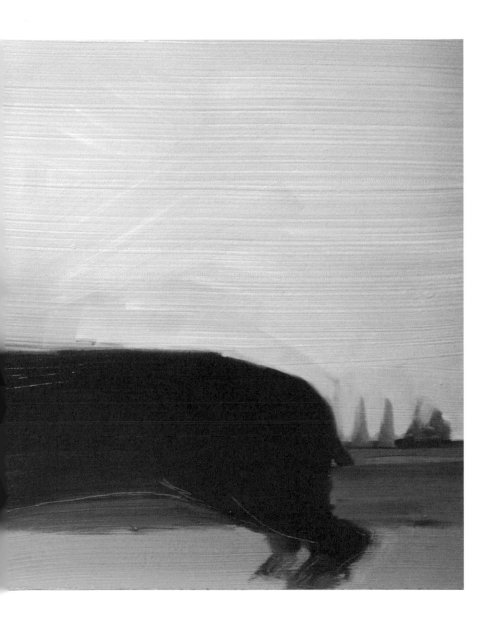

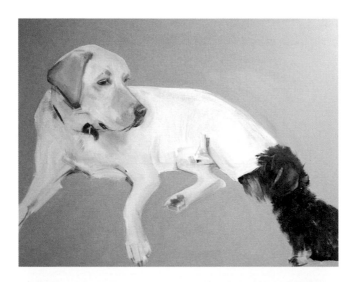

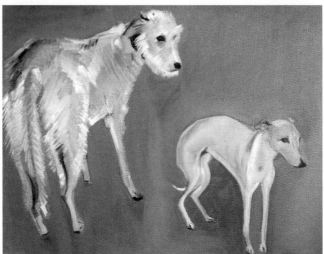

Arriba: Timber y Dudley, grandes amigos.
Abajo: Lily y Luna, también grandes amigas.

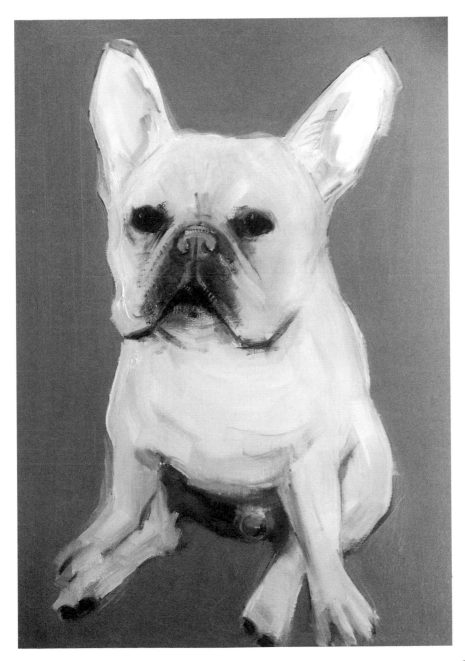

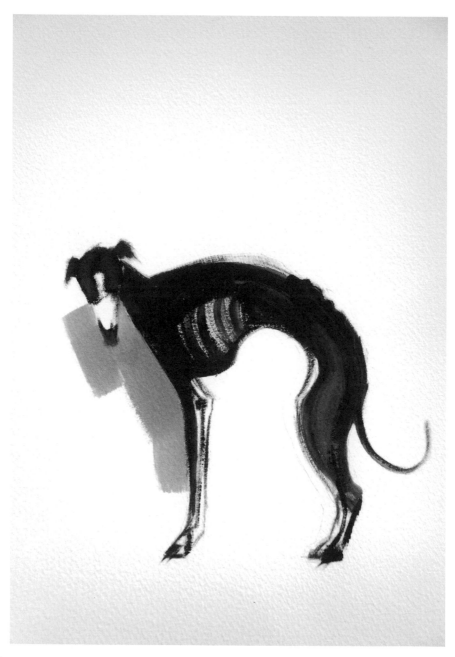

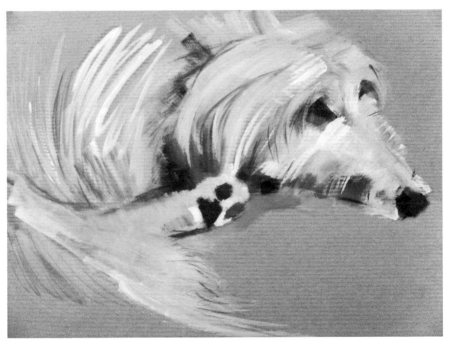

Jimmy, hermoso cruce entre galgo afgano y lurcher, un gran chico.

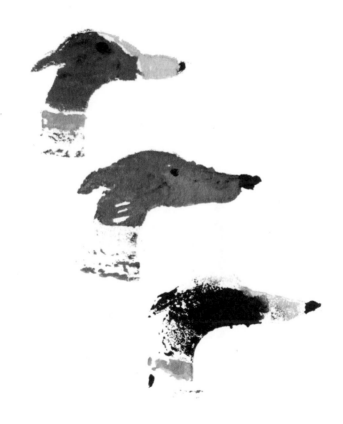

Rosie, Tegan y Boo, los tres lebreles de mi amiga,
plasmados con sellos de patata.

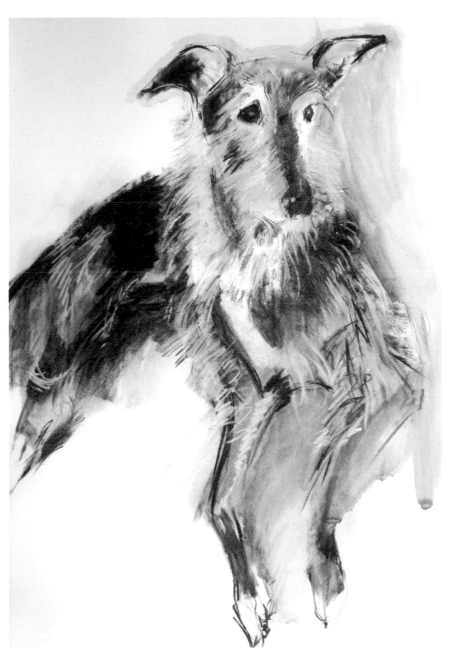

El precioso Jet, un modelo espléndido.

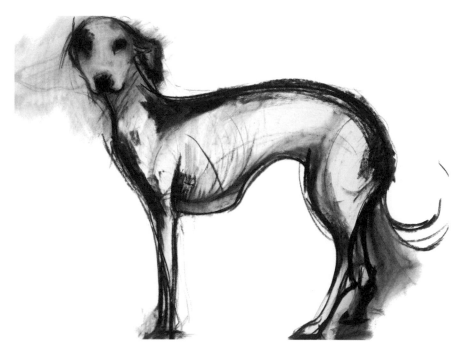

Uno de los problemas de dibujar perros.

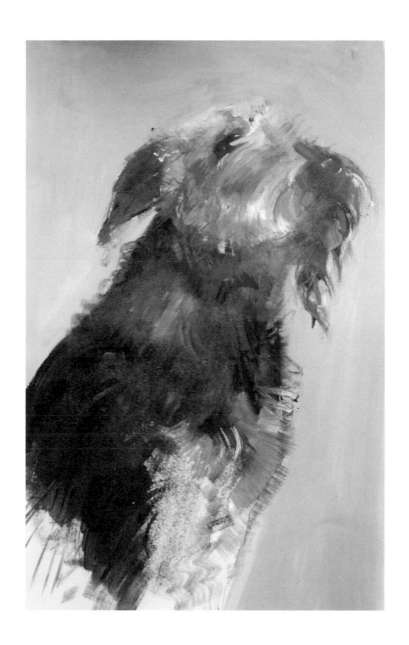

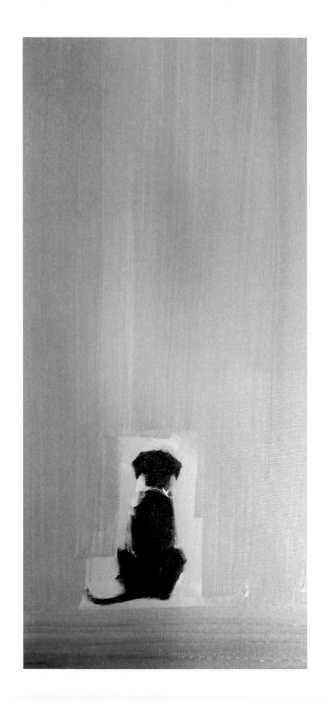

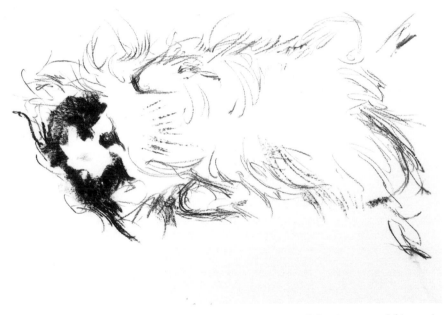

Mi primer spaniel japonés.

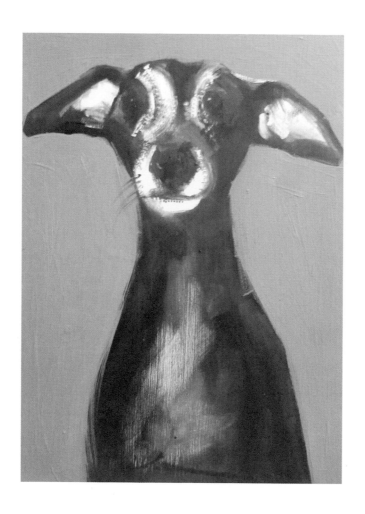

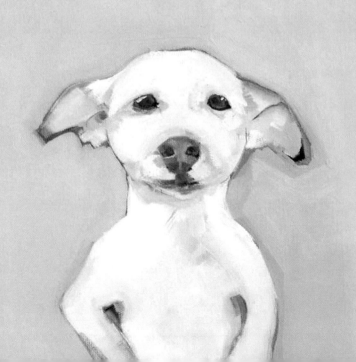

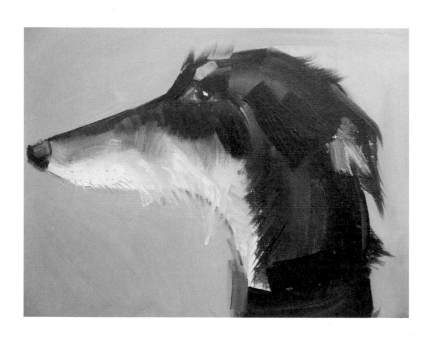

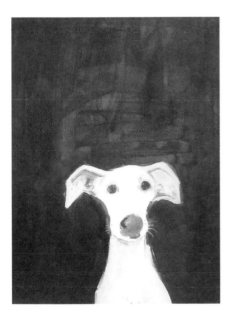
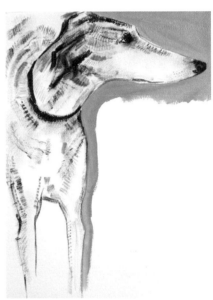

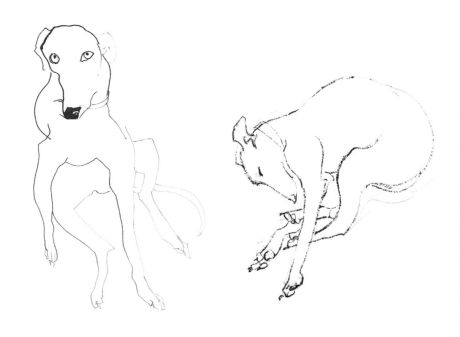

Izquierda: Jack Swan, elegante y desaliñado a la vez.
Derecha: Peggy, concentrada en su sueño.

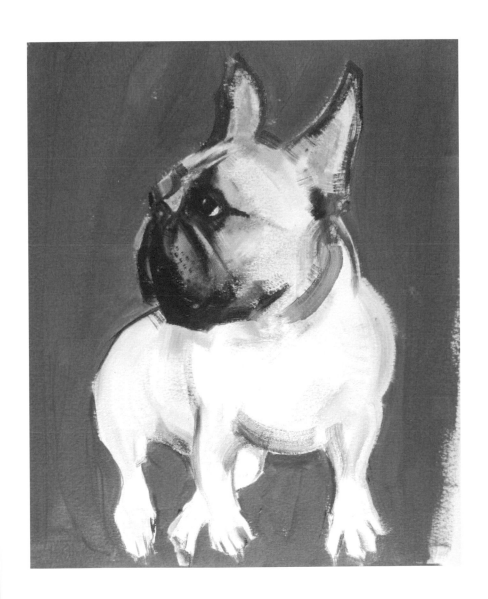

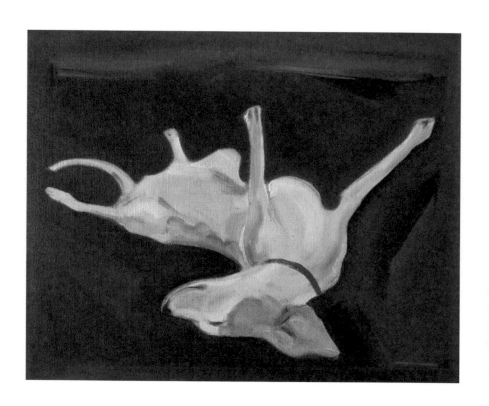

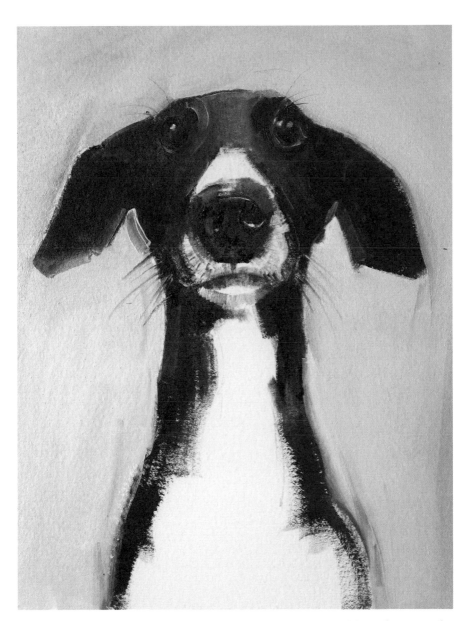

Charity, de Galgos del Sol, actualmente adoptada. La única superviviente de su camada.

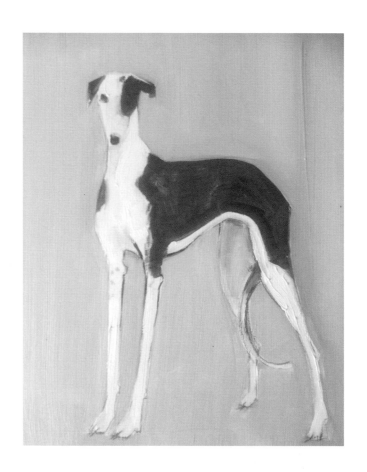

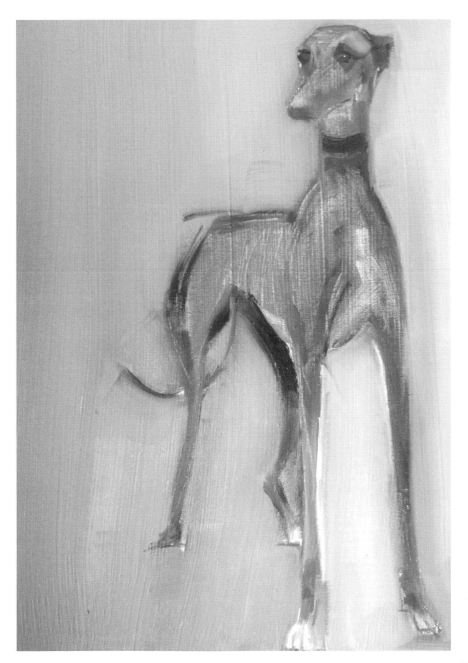

Lily haciendo la croqueta bajo el sol de la tarde.

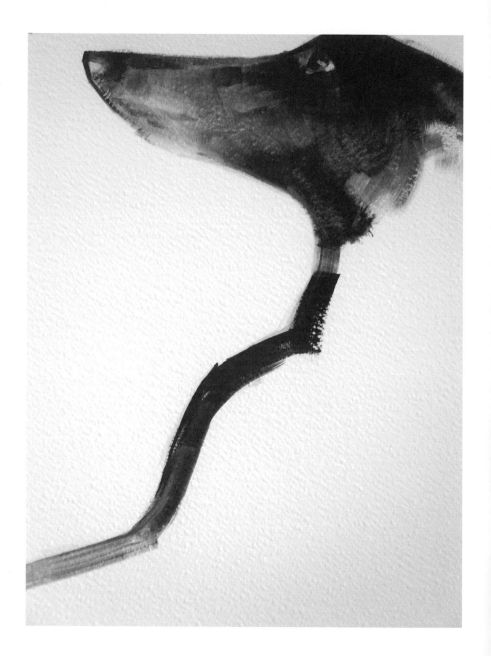

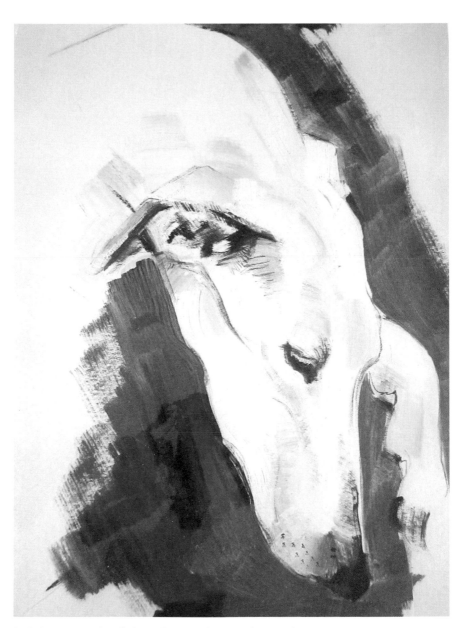

Jack Swan, príncipe de los galgos. Todos te echamos de menos.

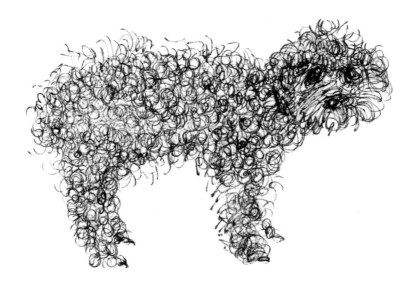

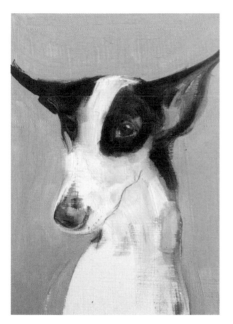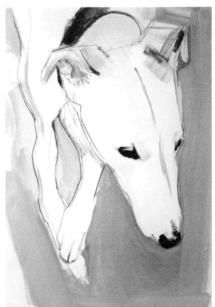

Izquierda: Lorax, un precioso podenco al que jamás olvidaremos.

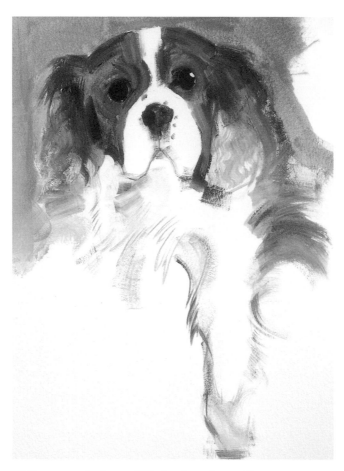

Molly, rescatada de una "fábrica de cachorros",
vive ahora rodeada de lujos en Bath.

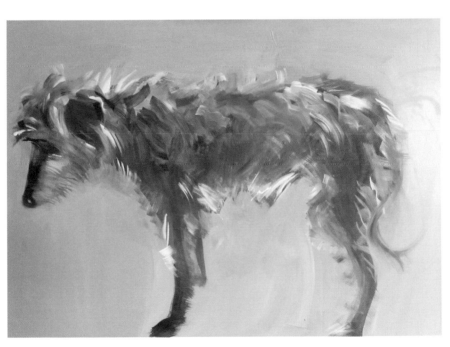

Perdita, que no está tan triste como parece.

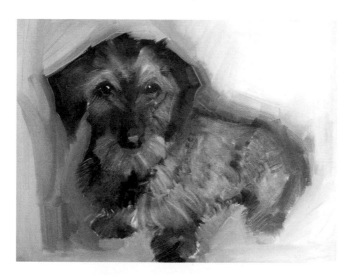

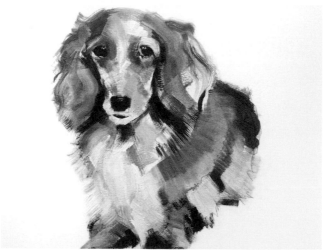

Abajo: Rita, que se llama así en honor a Rita Hayworth, claro.

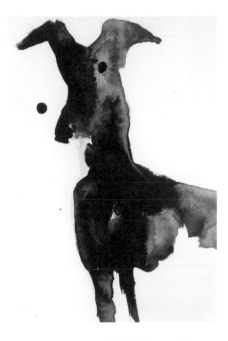
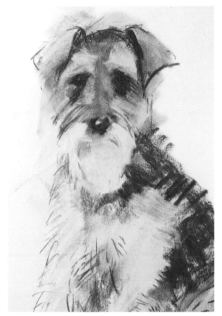
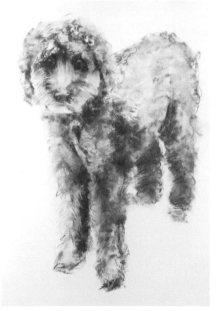
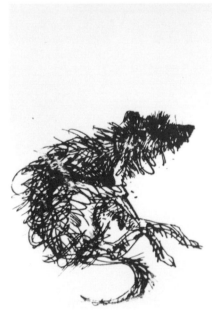

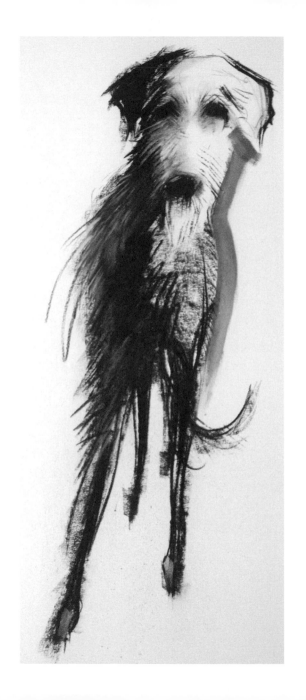

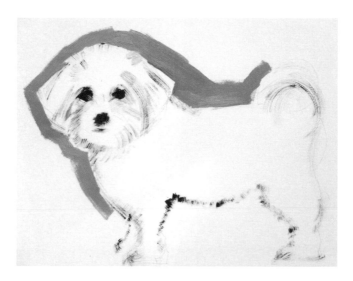

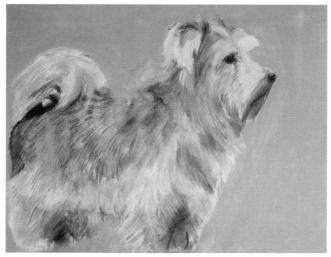

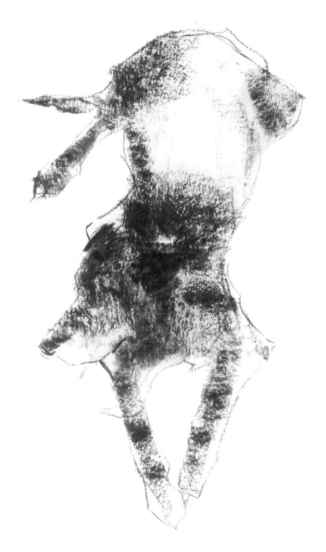

Plum, que ya era muy mayor cuando la dibujé,
estaba pero no del todo.

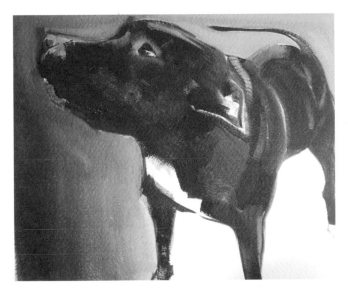

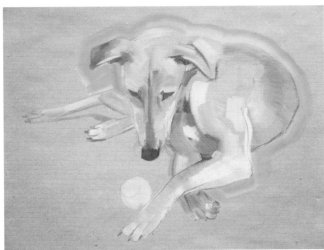

Abajo: Este lurcher del refugio Cats and Dogs Home,
de Bath, estaba entusiasmado con su pelota.

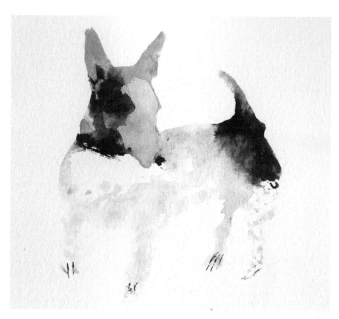

Bull terrier realizado con sello de patata.
Después le añadí las uñas.

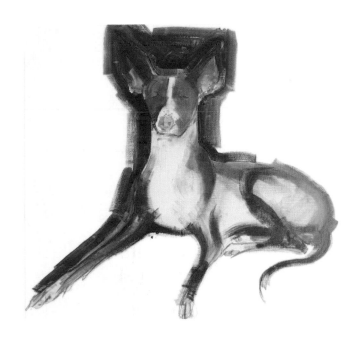

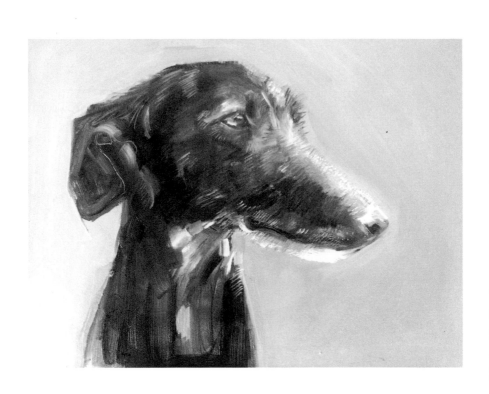

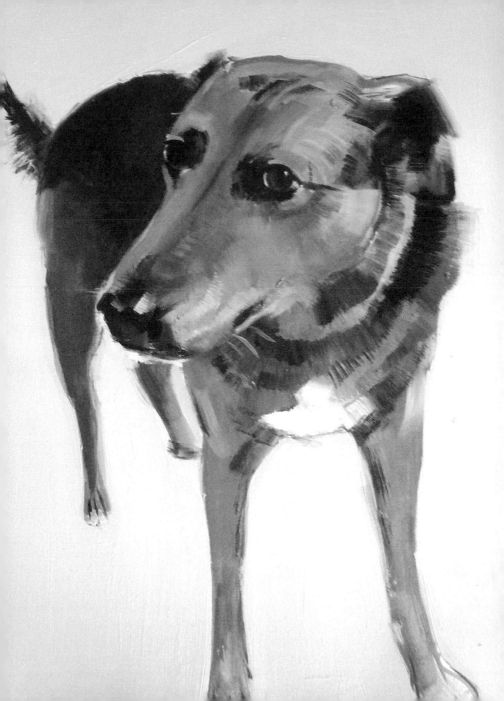

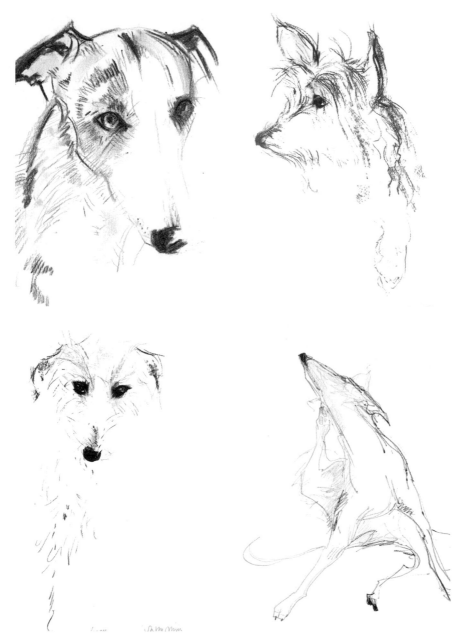

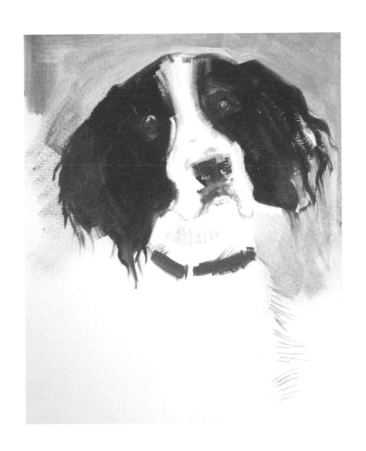

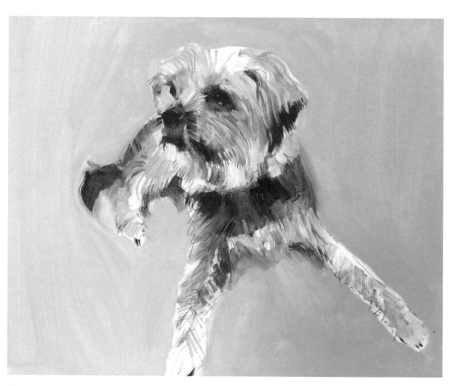

Rooney: pequeño en tamaño, pero con una gran personalidad.

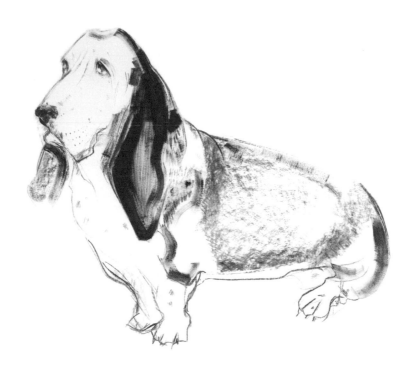

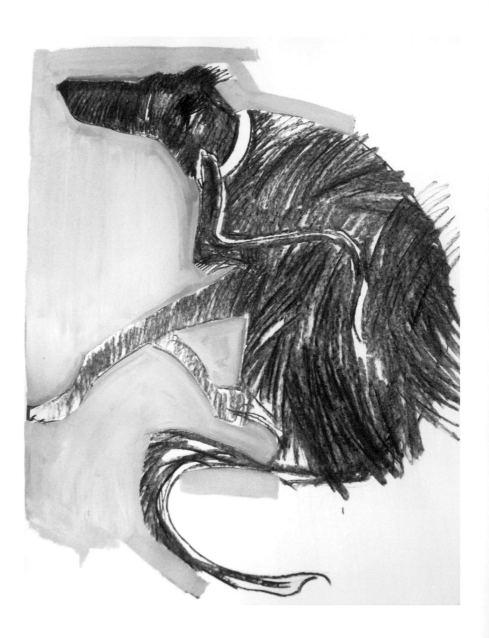

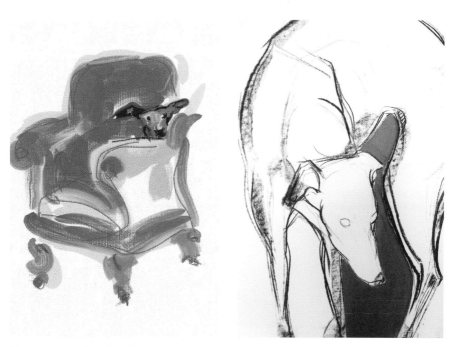

Peggy en su sillón favorito.

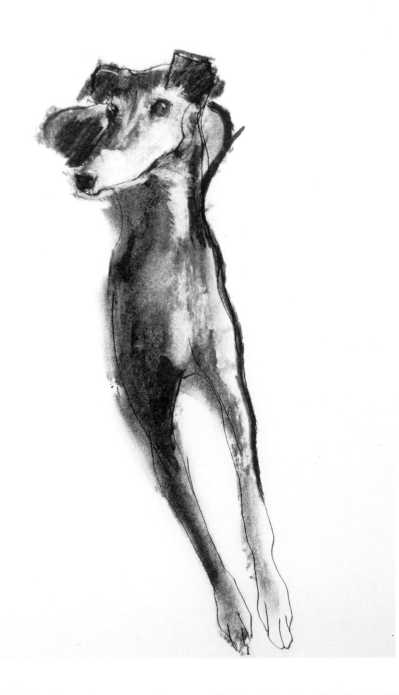

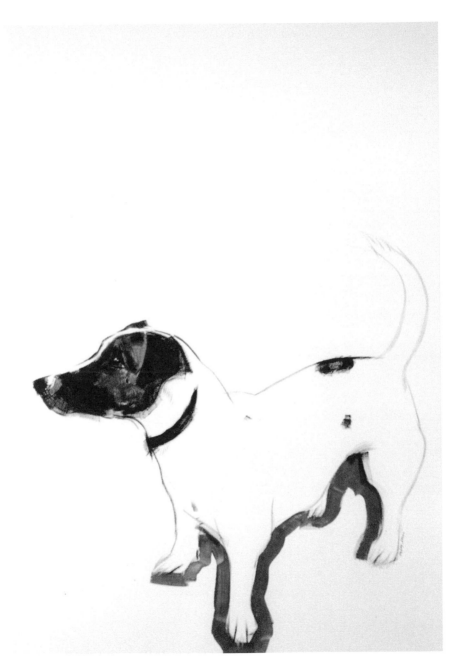

Ejemplar de Jack Russell, una raza inteligente y activa.

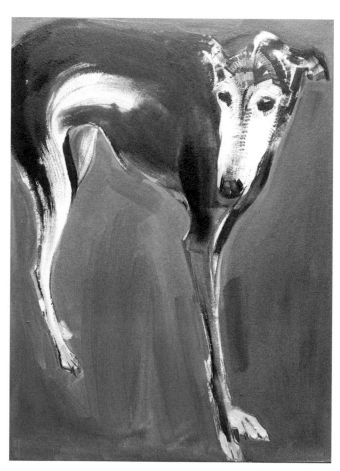

Me encantan los galgos negros con la cara blanca.

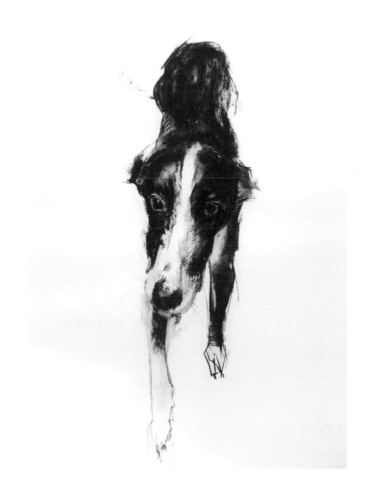

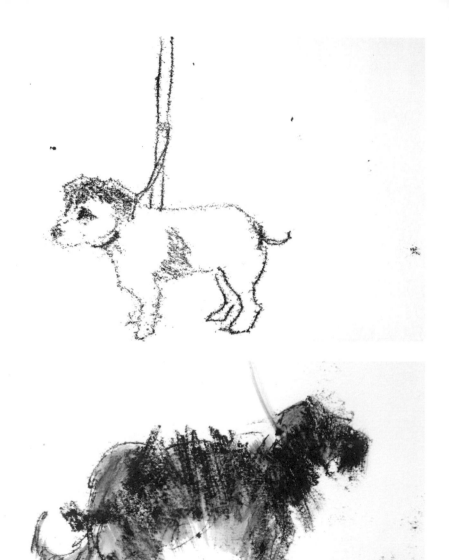

Perros atados a la puerta de una tienda.

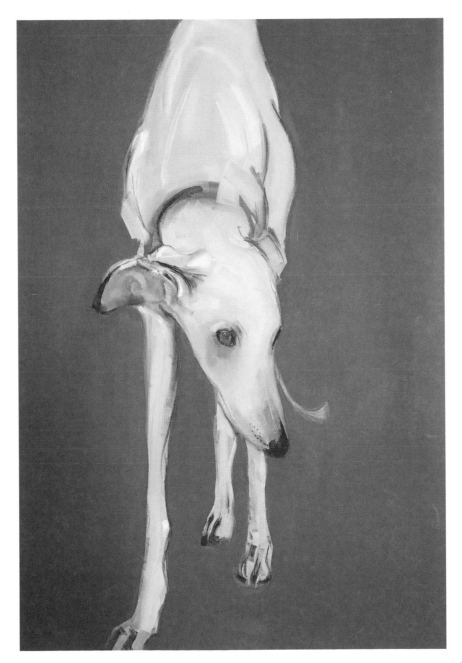

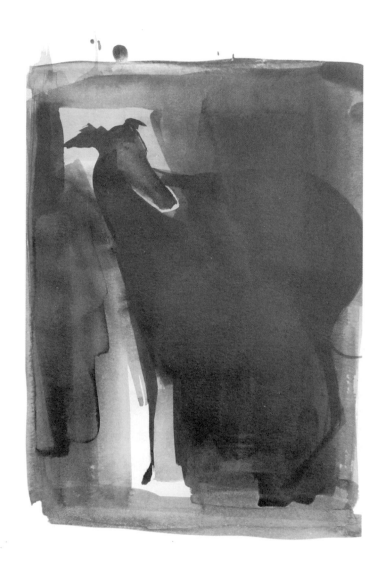

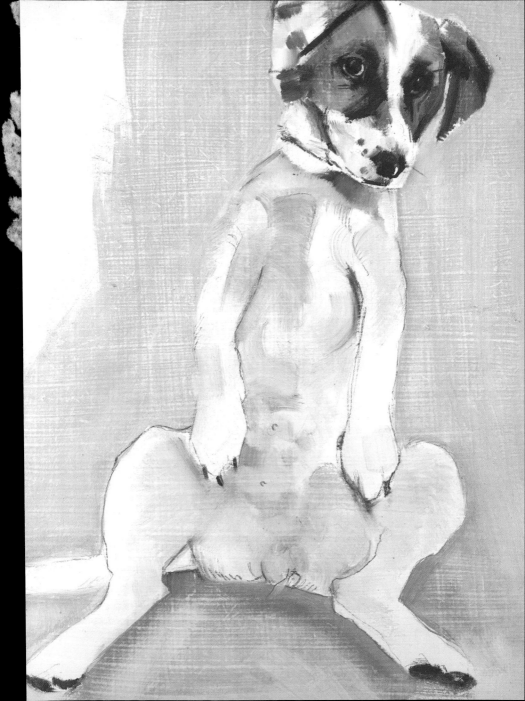

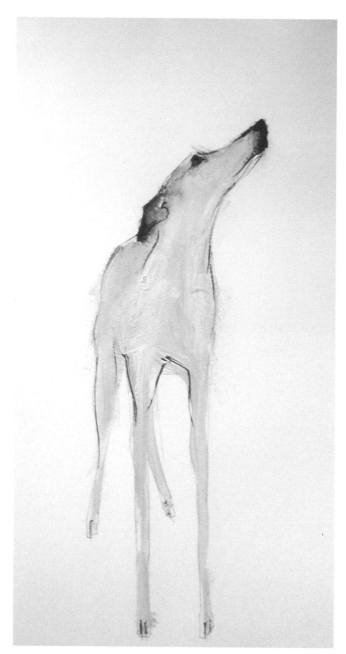

Lily mirando con gesto de adoración a su dueña.

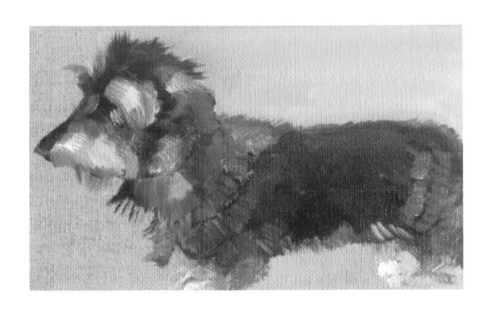

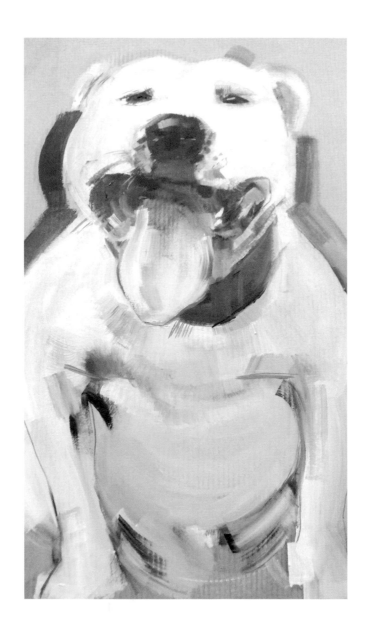

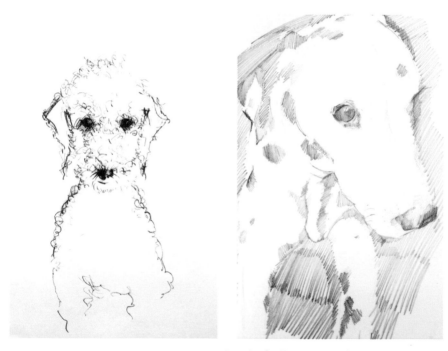

Izquierda: Dusty, un indolente Bedlington.
Derecha: Dorothy, nuestra adorable dálmata, que ya no está con nosotros.

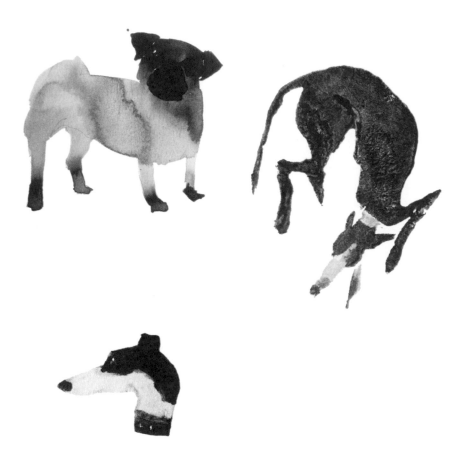

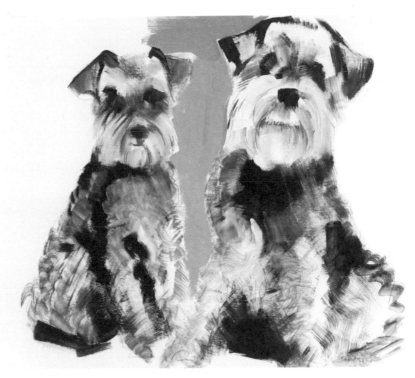

Poppy y Slipper, los rostros de un emporio de comida para perros.

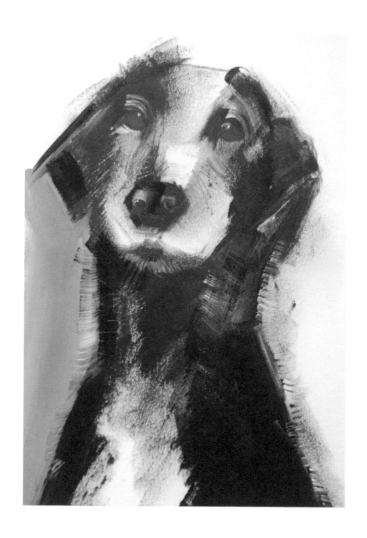

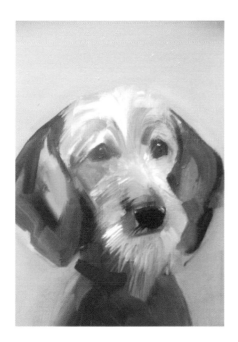
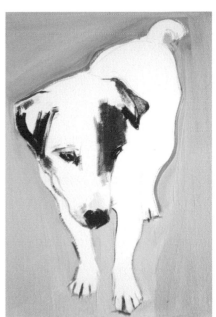

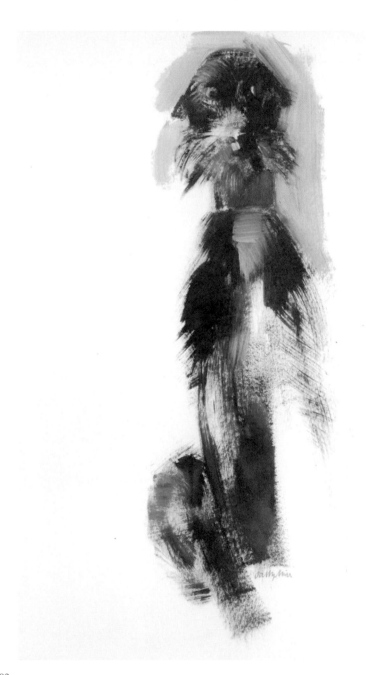

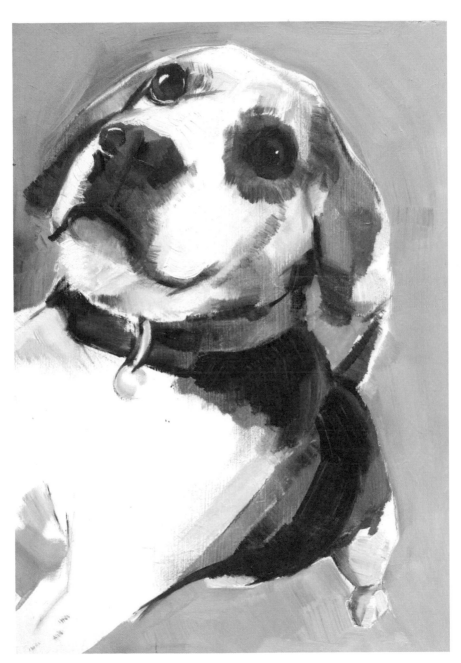

Dee suplicando comida.

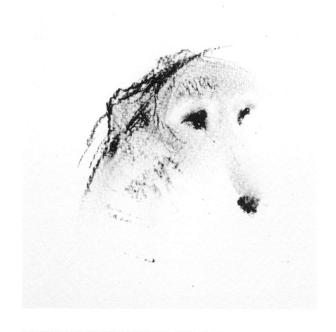

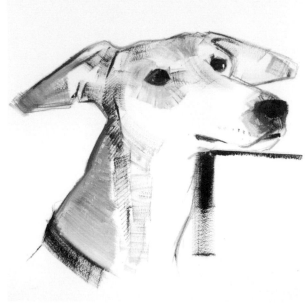

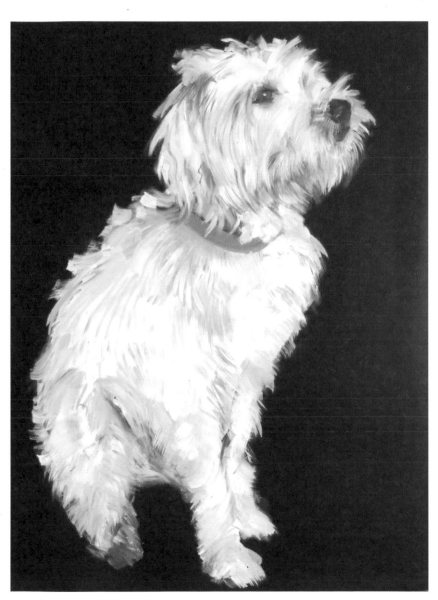

Brodie, un wheaten terrier con buen carácter.

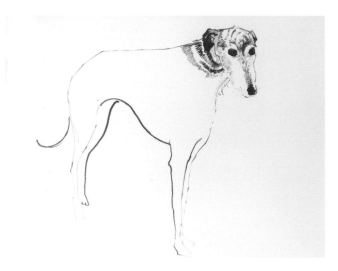

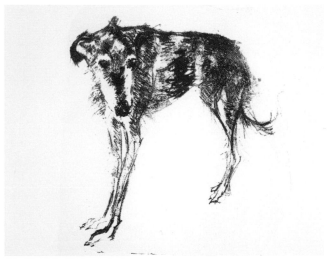

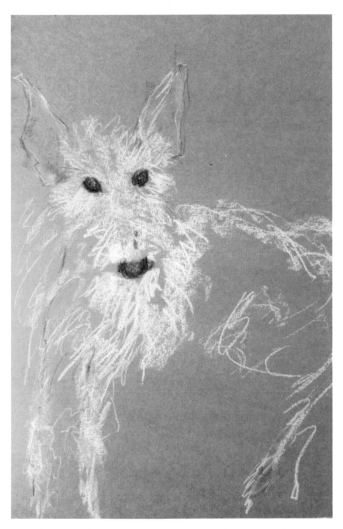

Fuzzface, una bolita achuchable con mucho pelo en la cara.

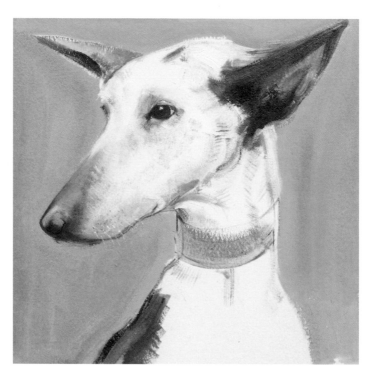

Granny Pants y su majestuoso porte.

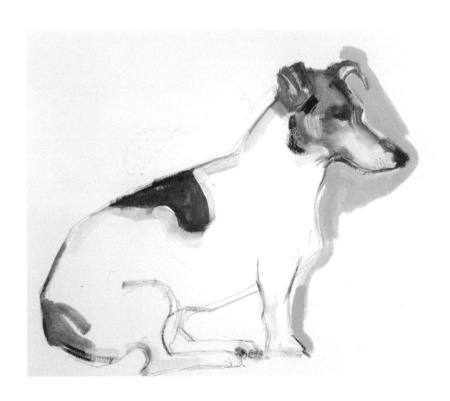

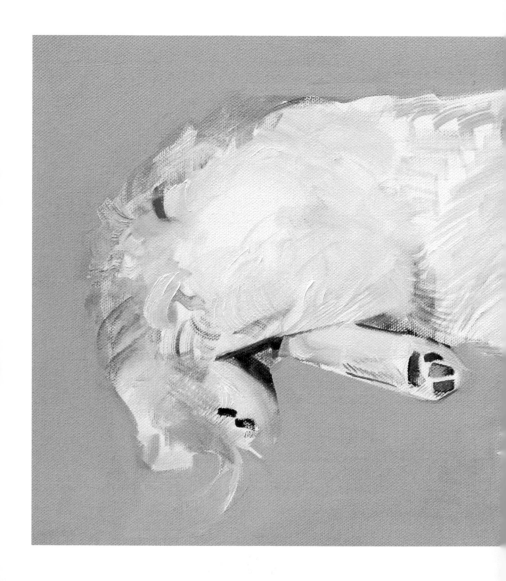

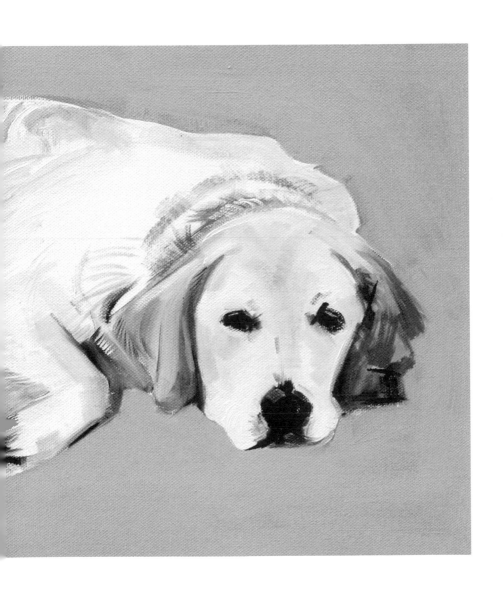

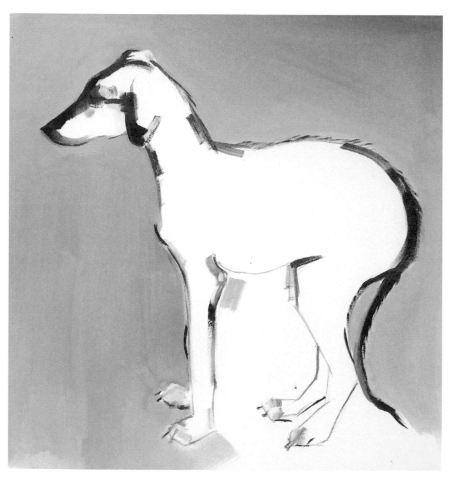

Uno de los cuatro cachorros de lurcher que aparecieron en los escalones de una iglesia en Gales.

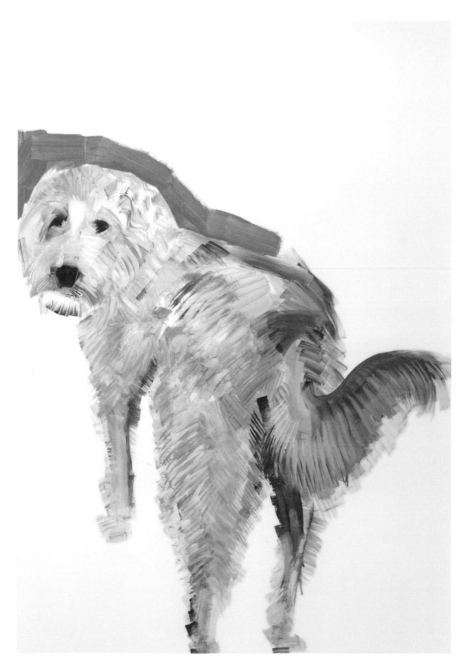

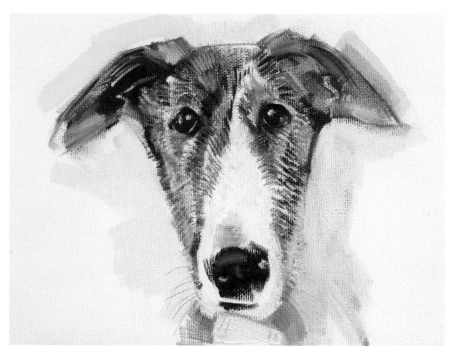

Declan, ciego después de que lo atropellara un coche,
pero muy feliz en su nuevo hogar.

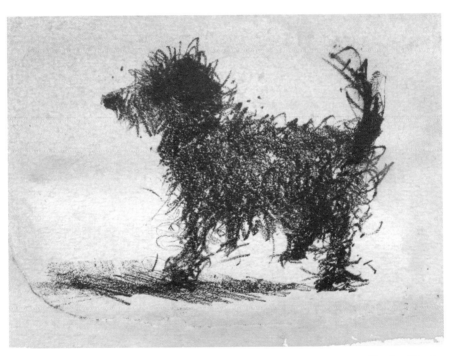

Litografía de un perrillo desaliñado.

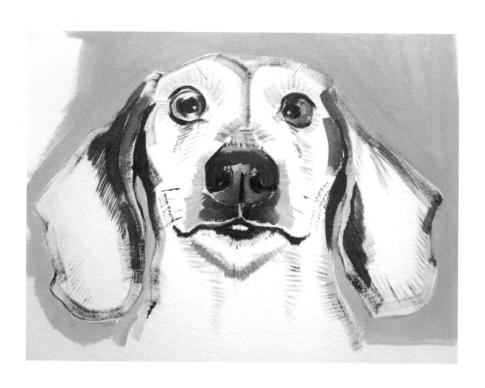

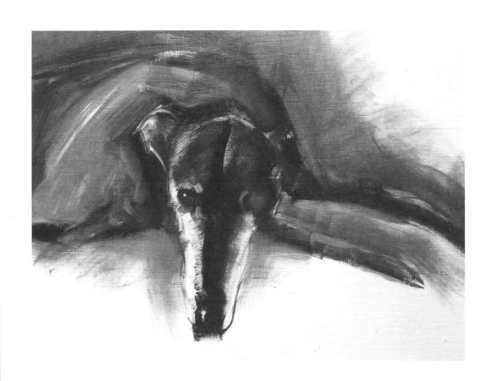

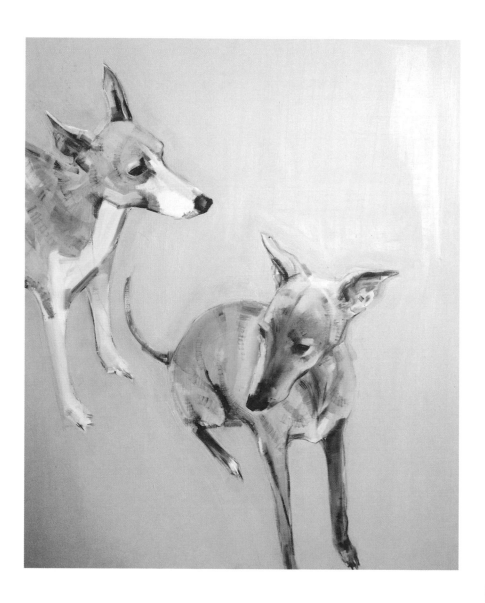

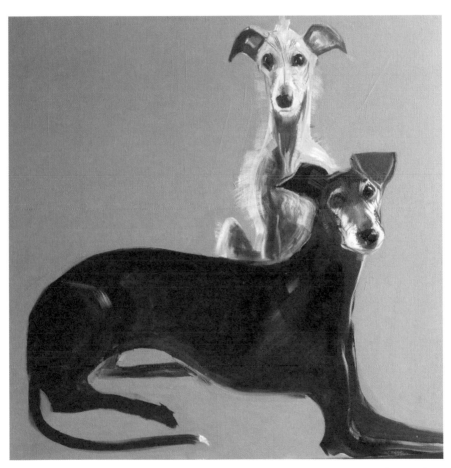

Maisie y Pete, los perros más obedientes de todo Londres.

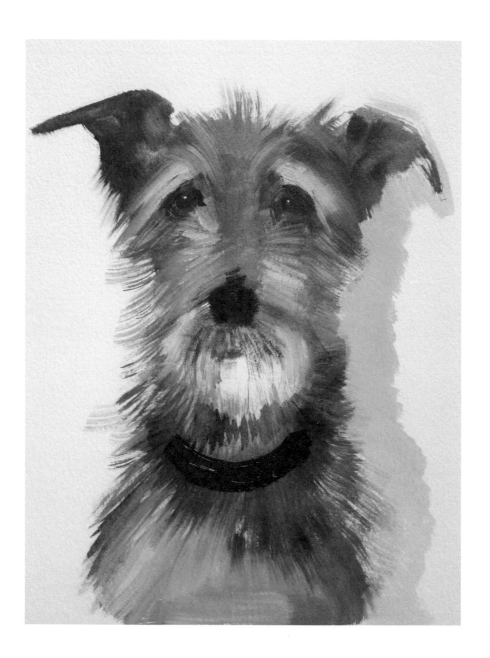

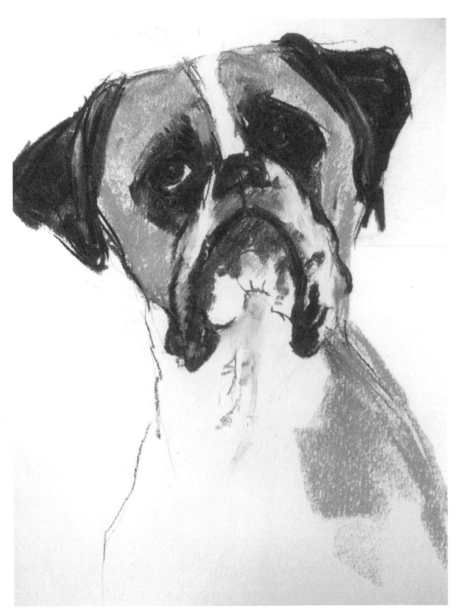

Dusty, mi vecino, un perro con muy buen carácter.

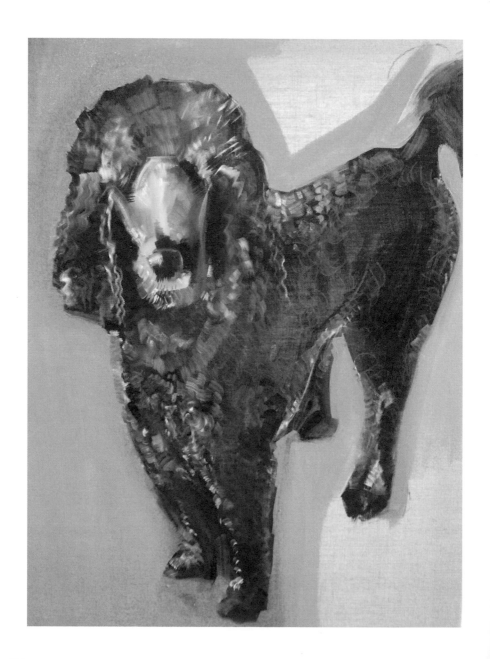

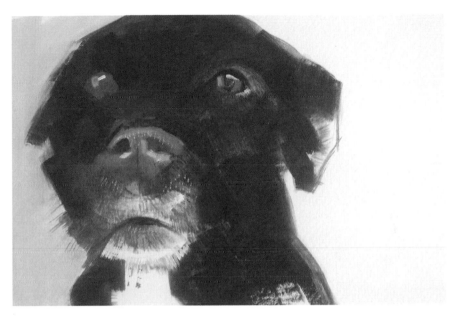

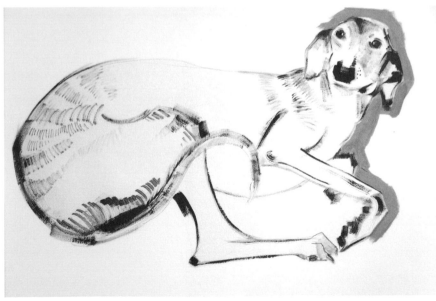

Abajo: Gordon es un bello galgo rescatado.

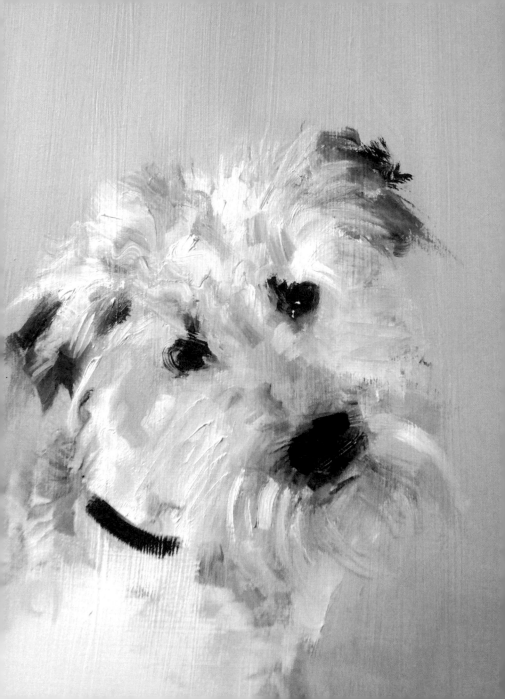

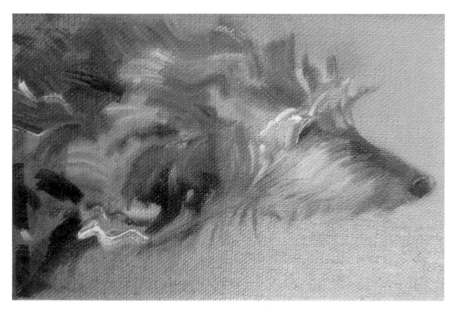

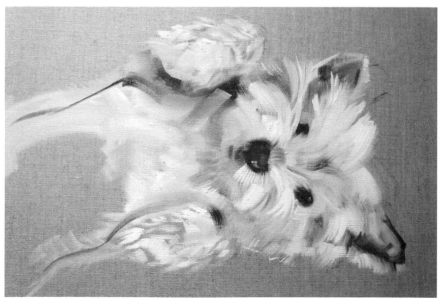

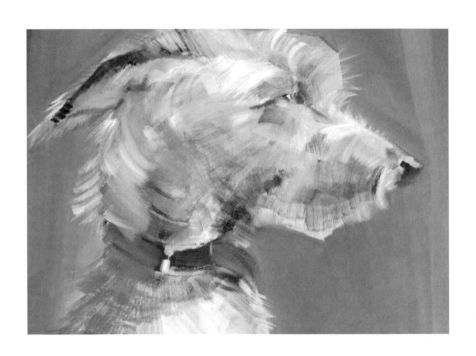

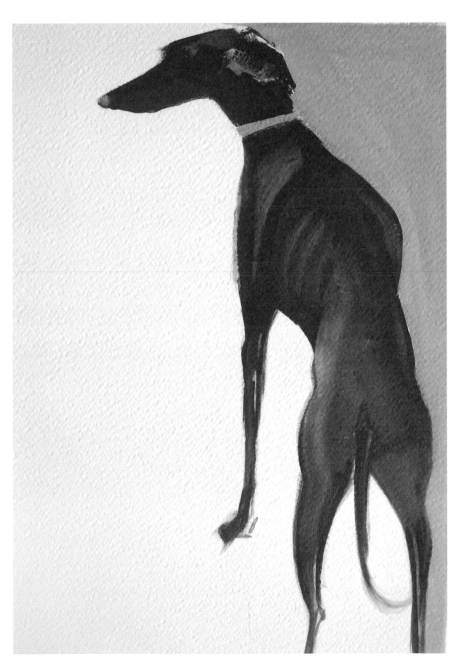

Lula es un precioso lurcher adoptado.

121

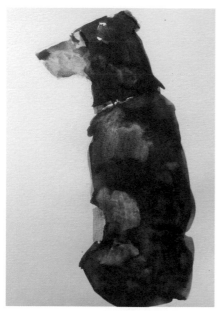

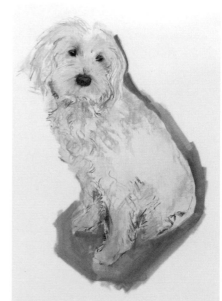

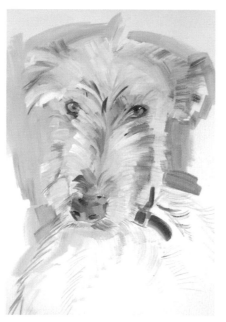

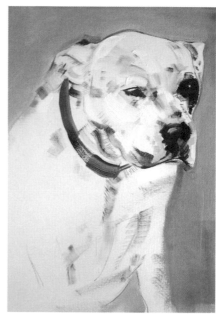

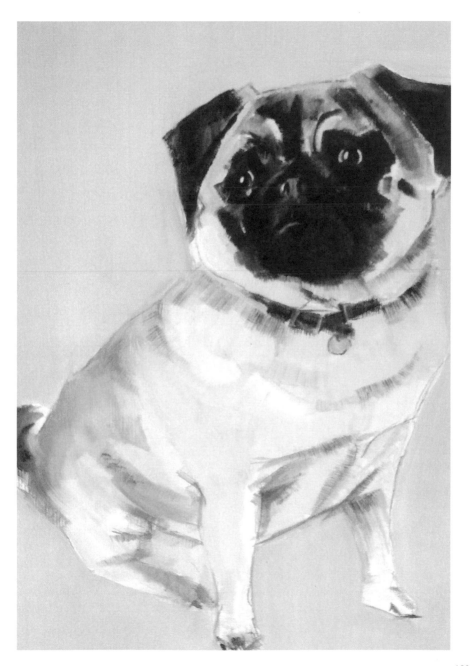

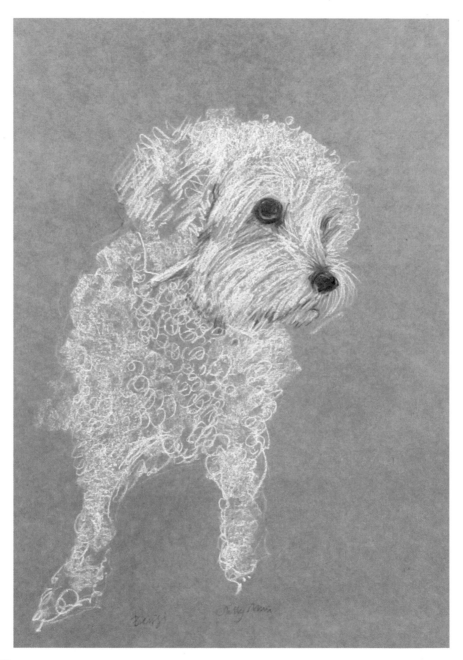

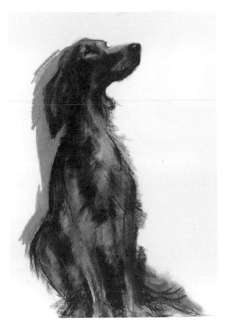

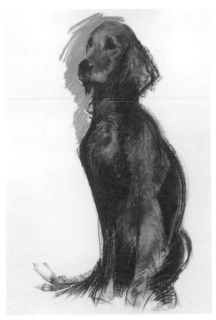

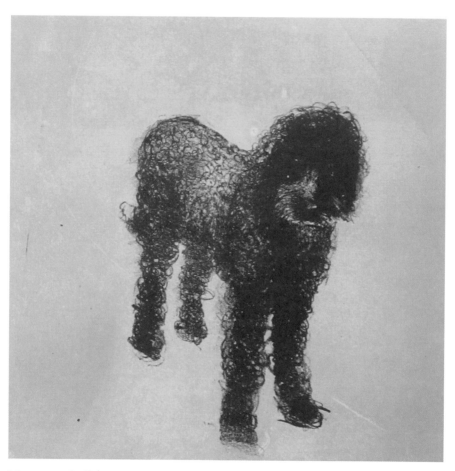

Me encontré a Buttercup en Instagram y al instante me enamoré de esa mirada.

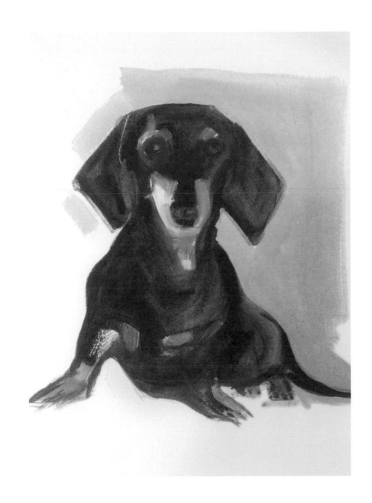

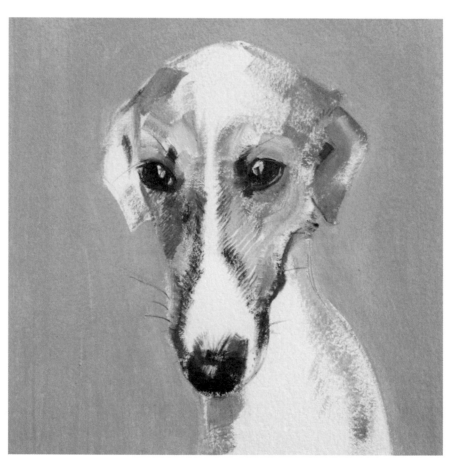

Brigitte, un cachorrillo pequeño y frágil del refugio canino de Galgos del Sol.

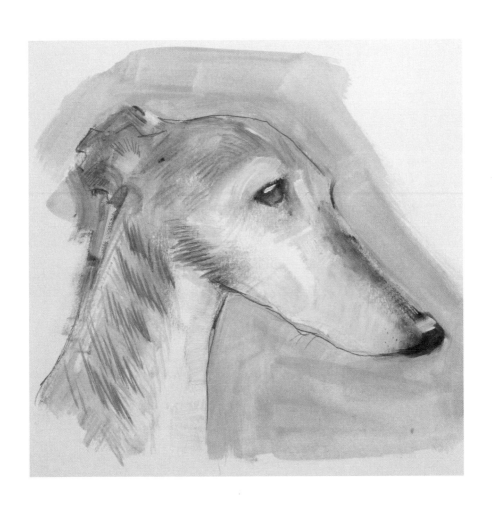

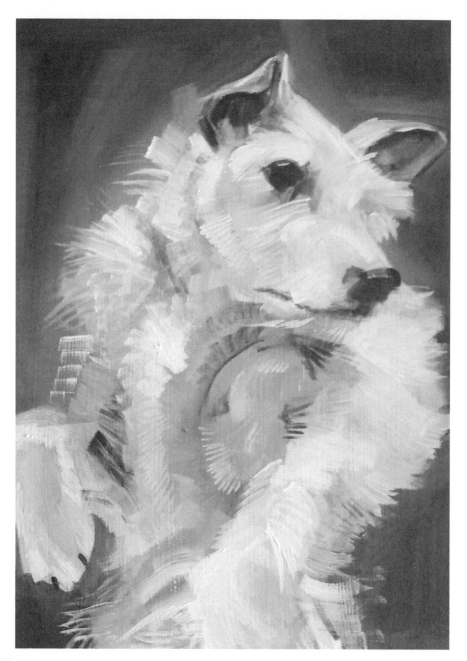

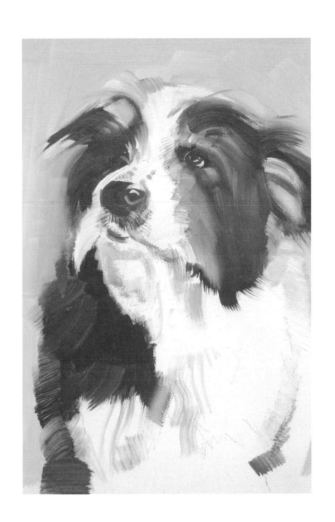

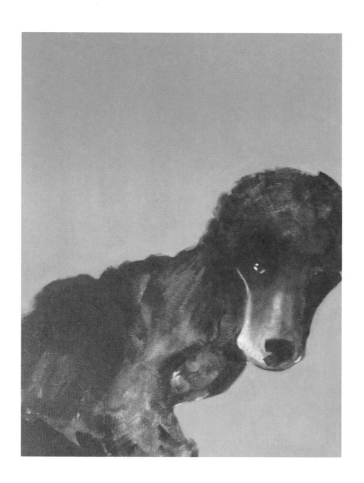

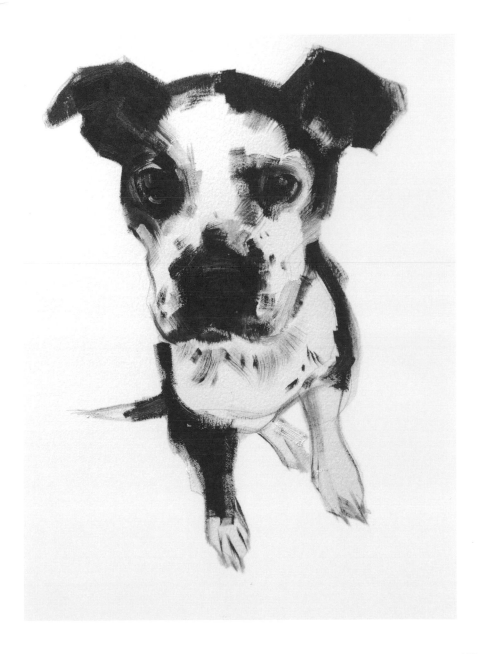

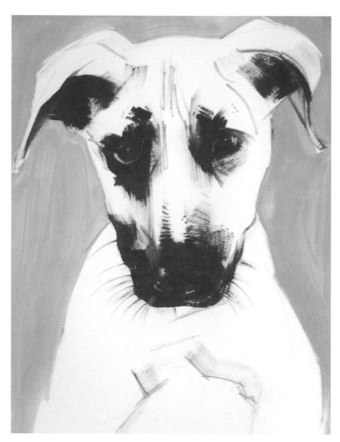

El adorable Staffie, otro cachorro del refugio
Cats and Dogs Home, en Bath.

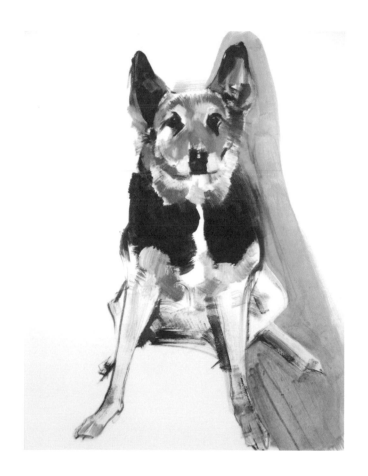

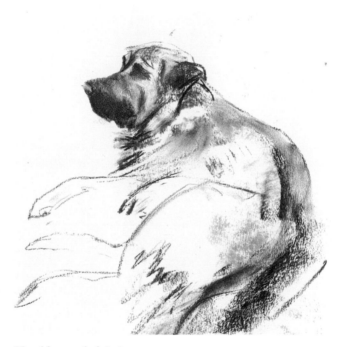

Harold es un bebé gigante.

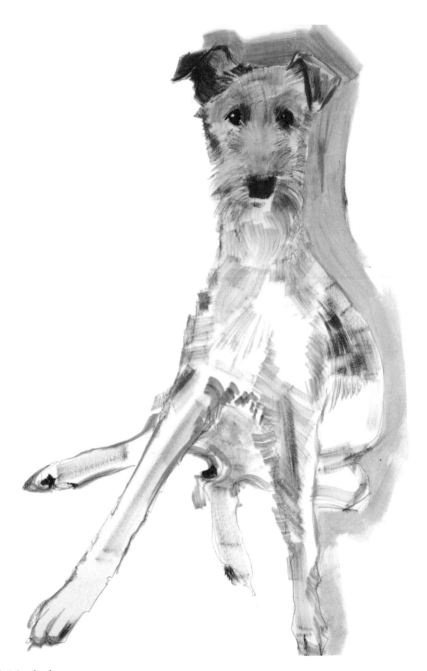

A Martha le encanta posar.

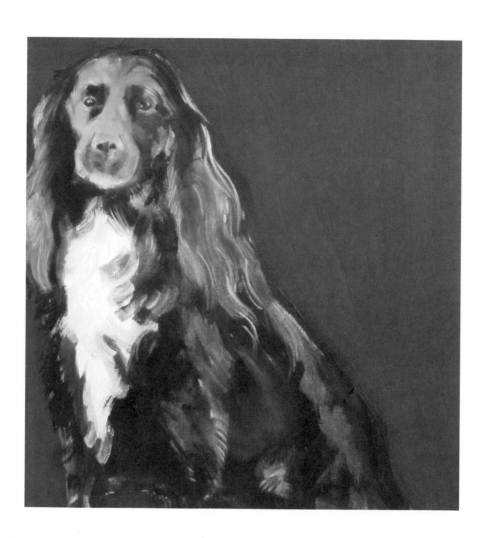

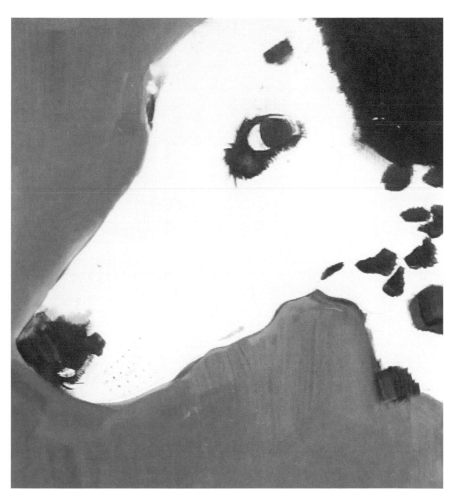

Dorothy te mira con suspicacia.

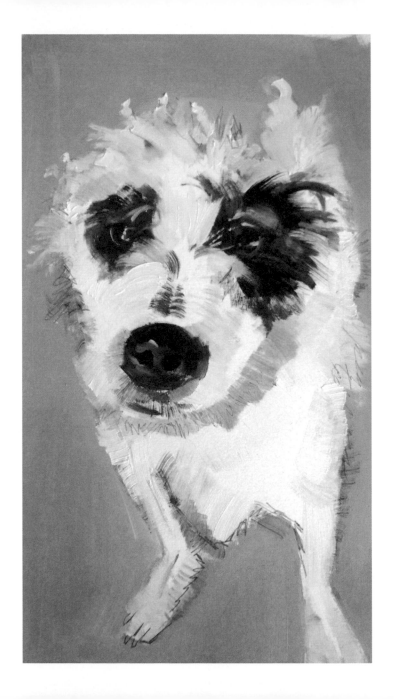

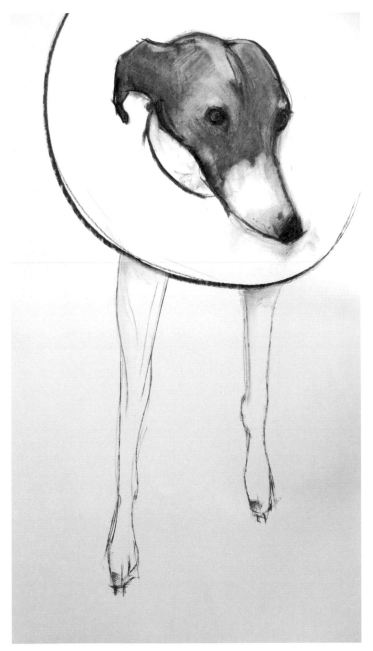

Lily, con su collar isabelino tras un incidente con alambres de espino.

Jauría de lebreles con sellos de patata.

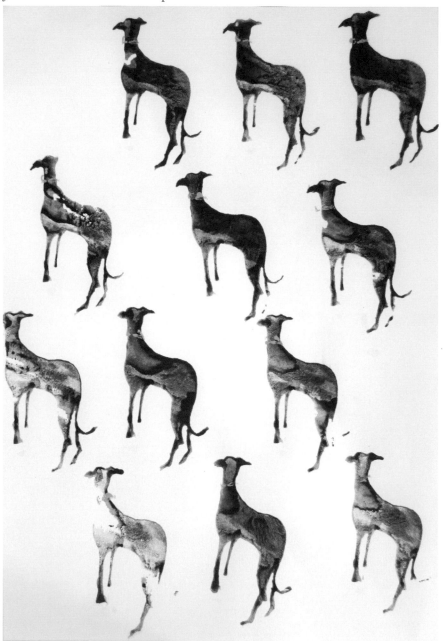

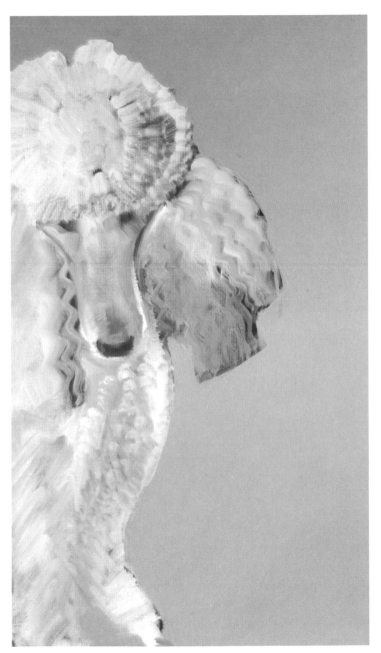

Gracie, uno de los miembros de una extensa familia de exquisitos caniches.

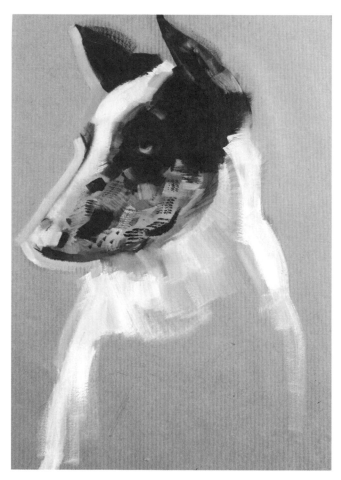

Precioso collie ciego y sordo, vive feliz después de ser adoptado.

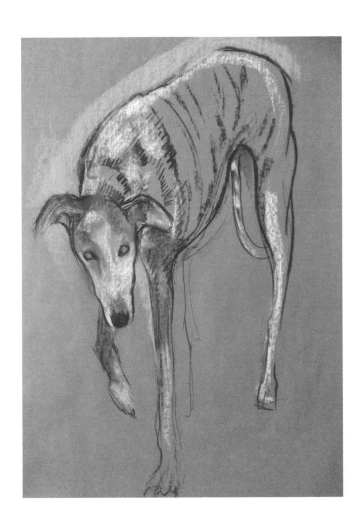

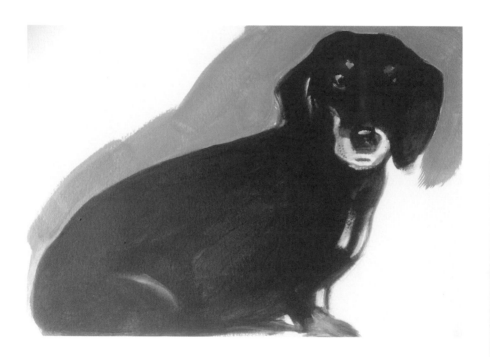

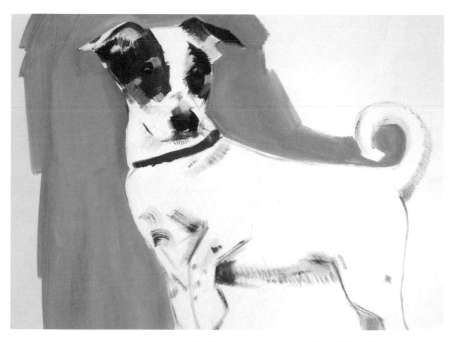

Jack, un pequeño Jack Russell inteligente y activo.

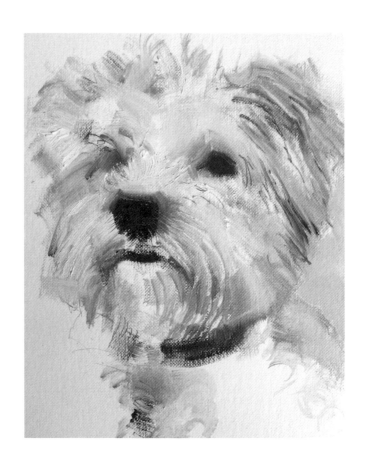

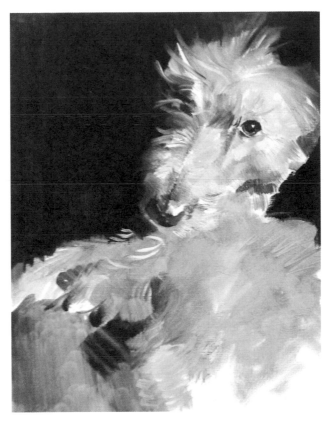

La perra más bonita, otra vez.

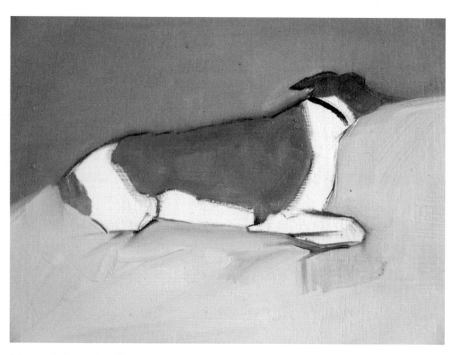

Lily, relajada en el sofá.

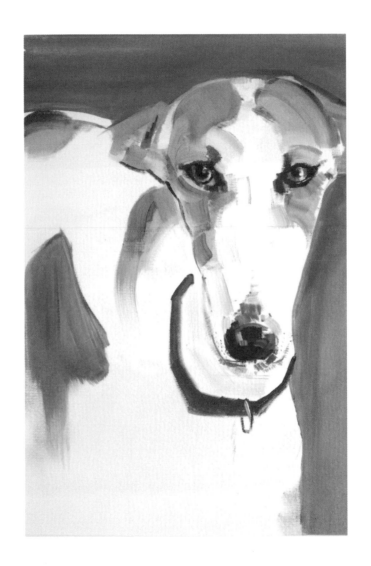

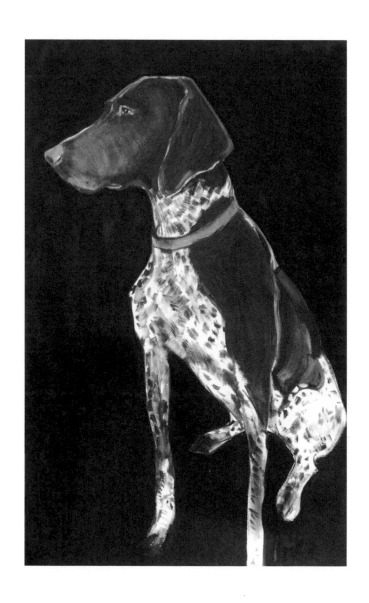

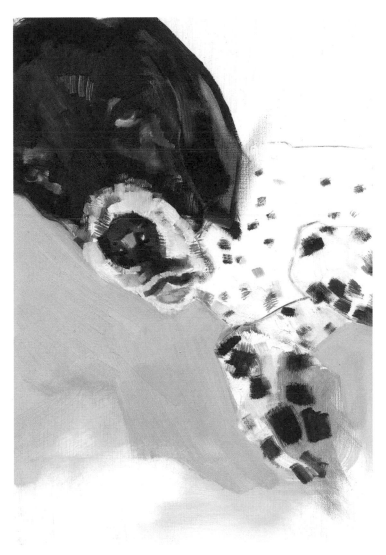

Pointer con la mirada de la princesa Diana.

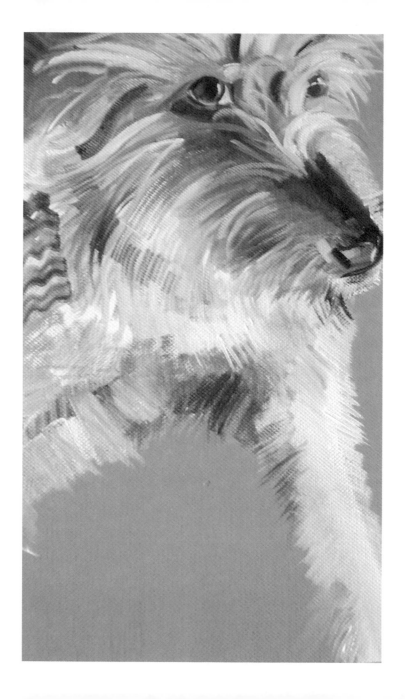

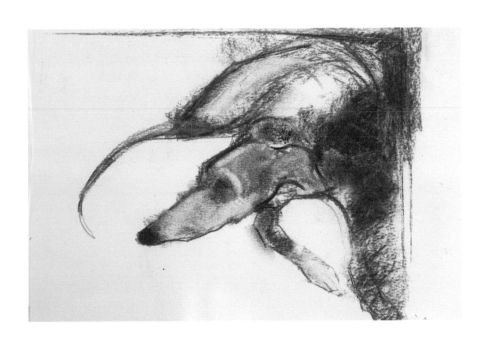

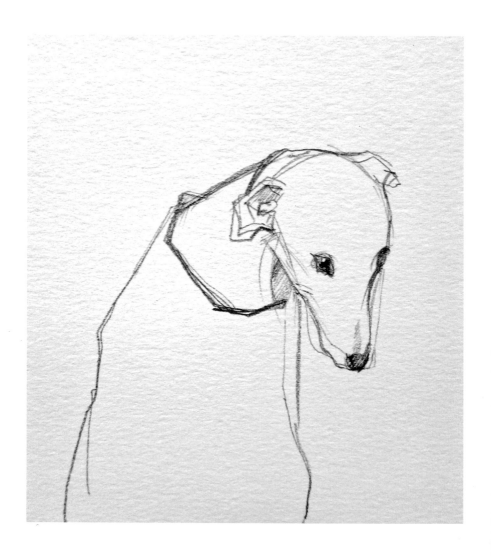

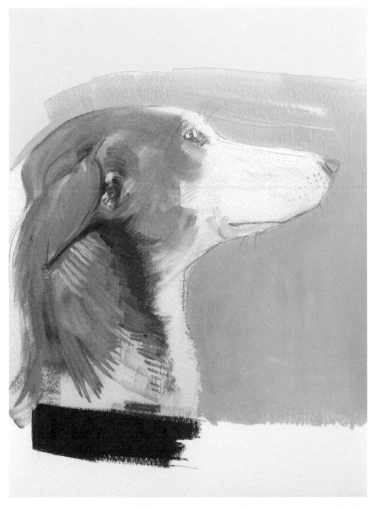

El más majestuoso de todos los perros, Lolo.

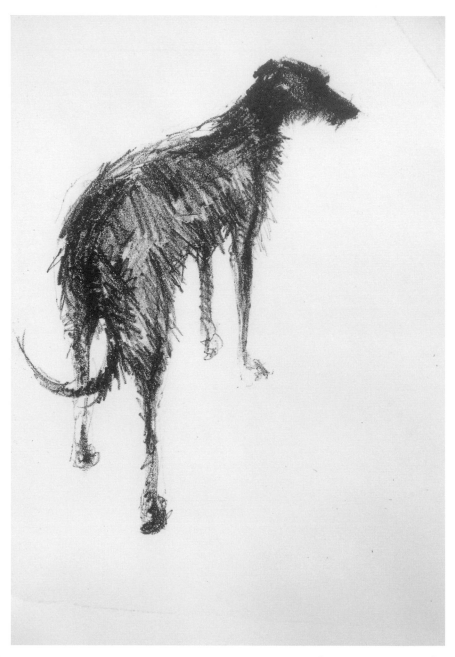

Purdey, mi primera litografía.

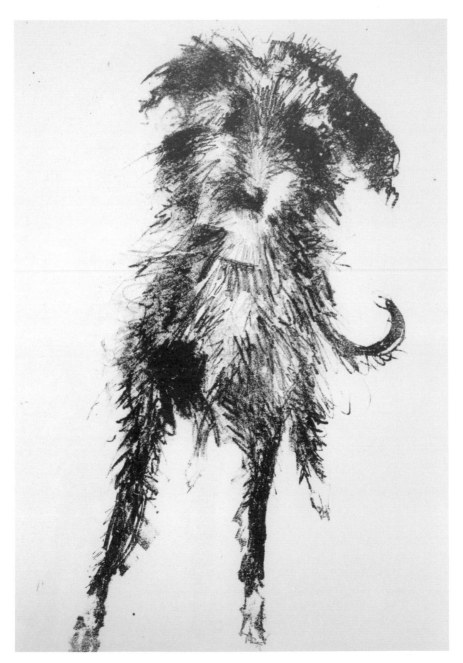

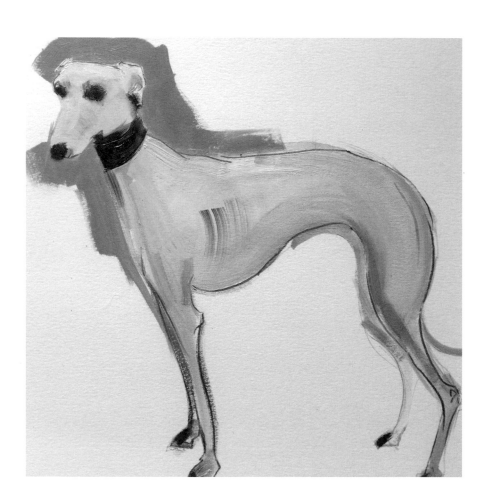

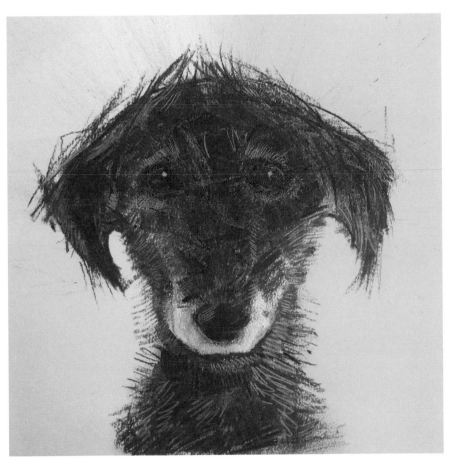

Me gusta dibujar perros despeluchados.

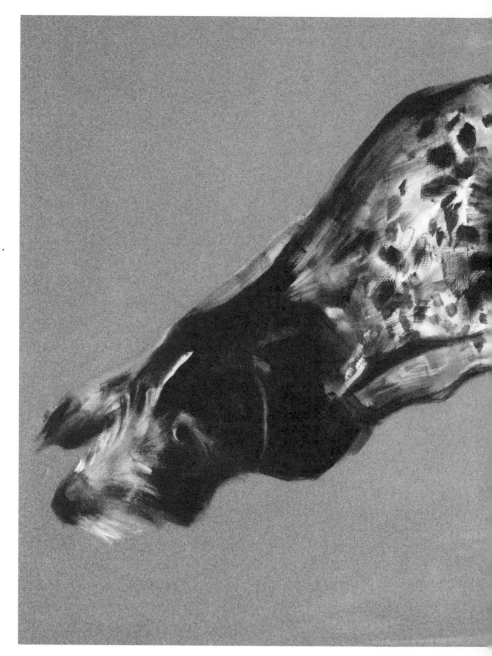

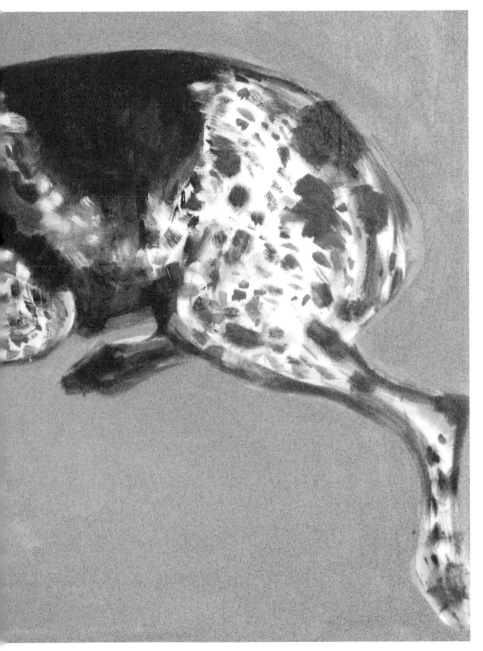

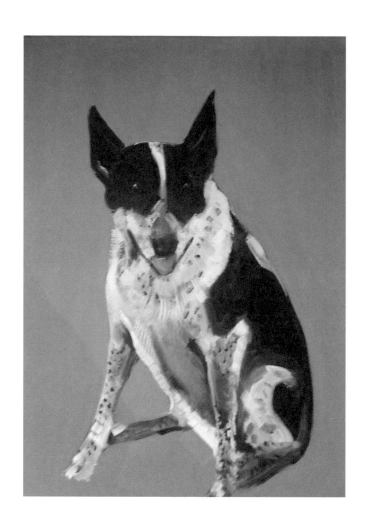

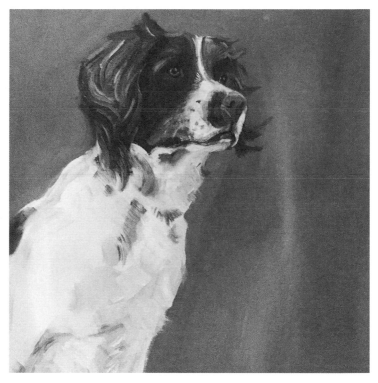

Delilah, con la mirada atenta característica de los spaniels.

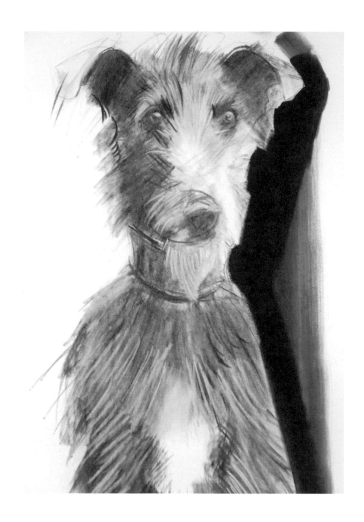

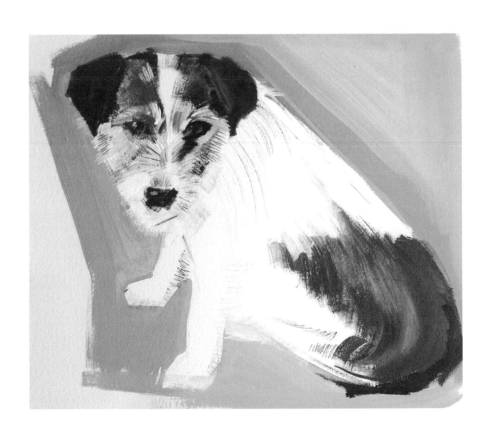

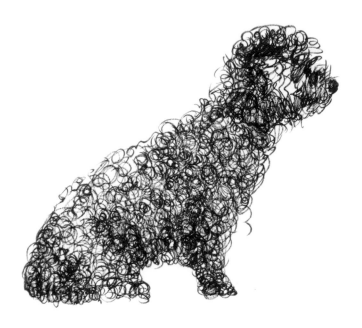

Perro garabateado, una invención.

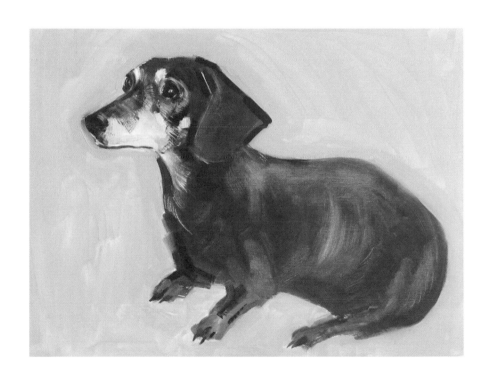

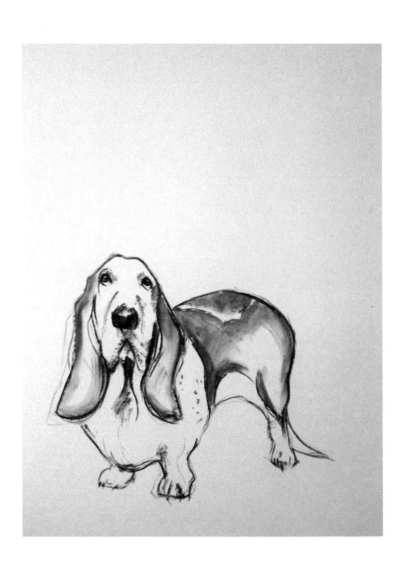

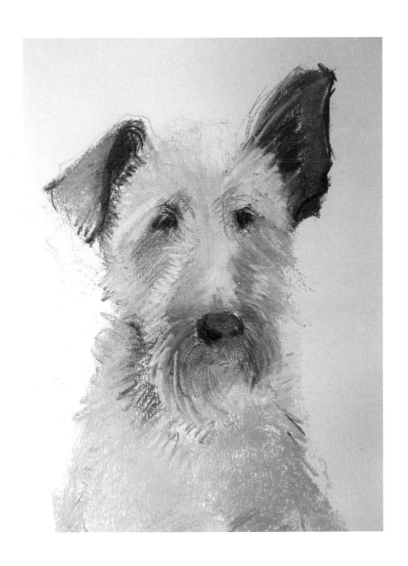

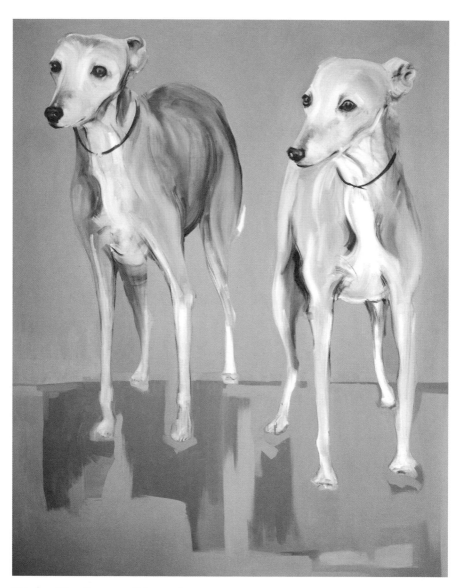

Frieda y Biscuit en sus últimos años.

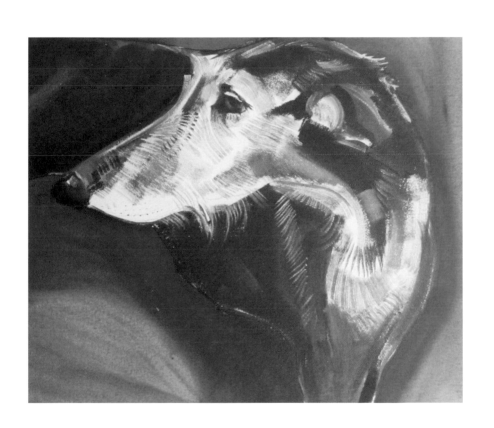

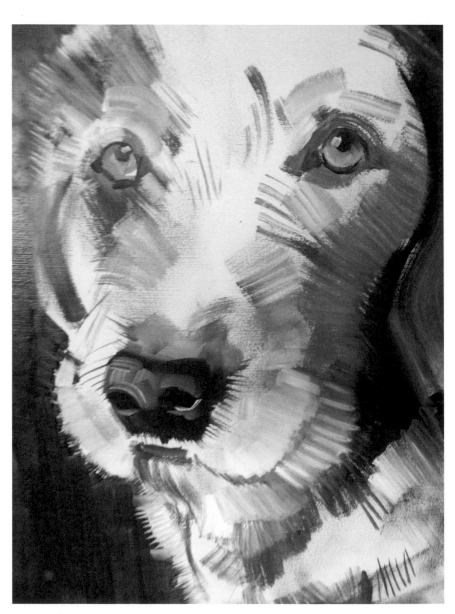

Bertie, el de los ojos verde uva.

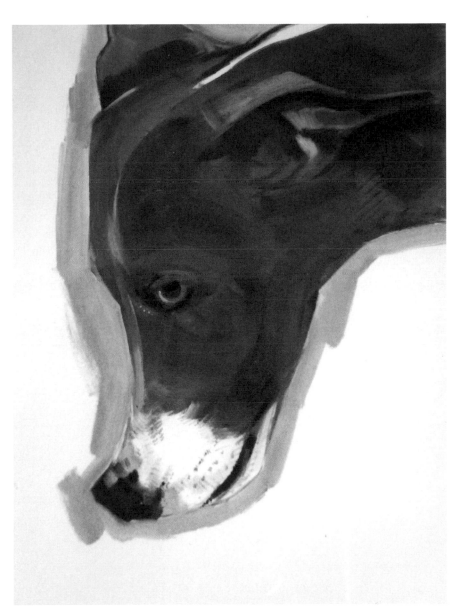

A Lily le gusta tumbarse a veces con el hocico pegado al suelo.

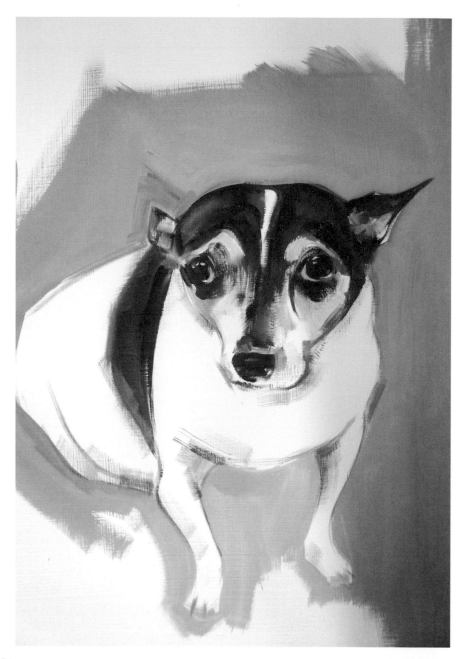

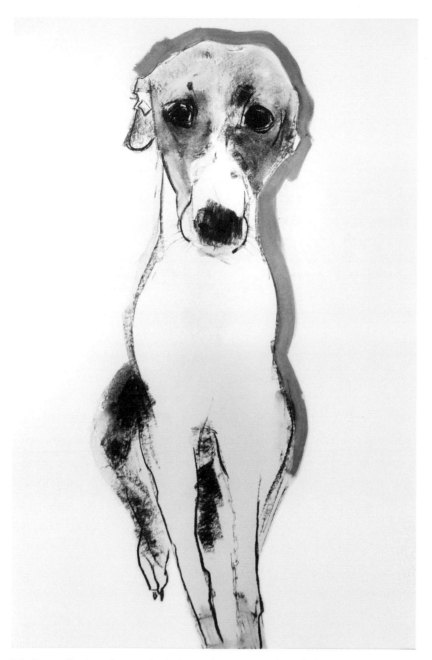

Lily ha perfeccionado su mirada "más de pena que de enfado".

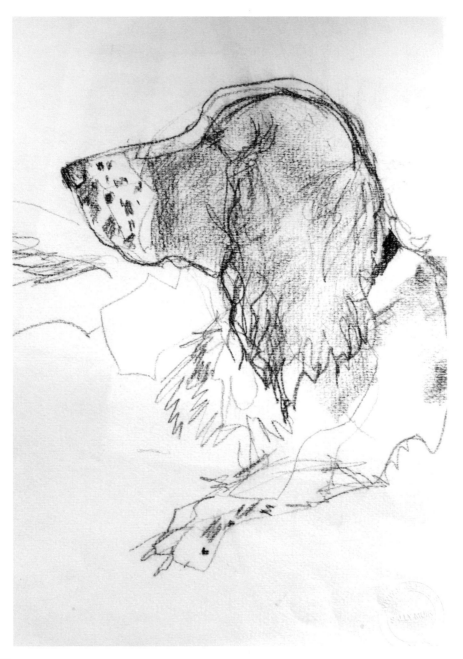

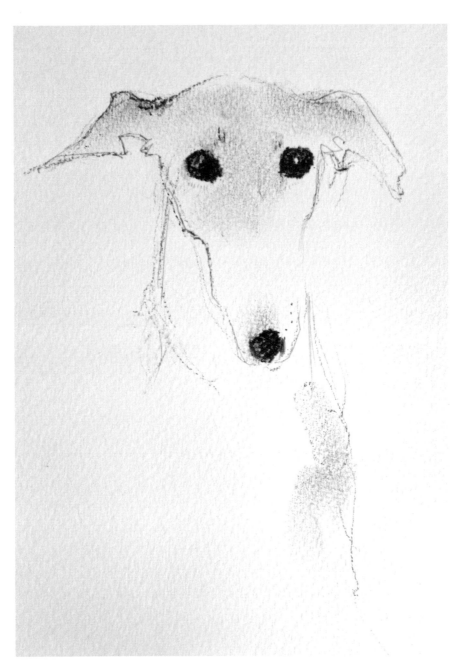

Tratando de transmitir el máximo de información con lo mínimo.

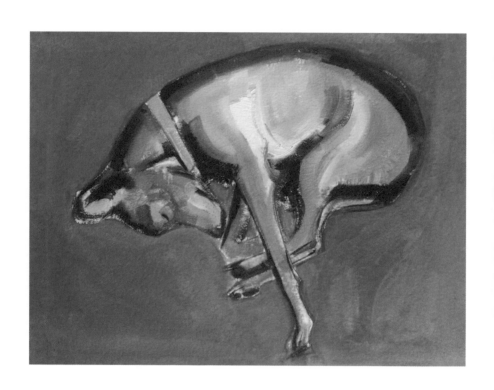

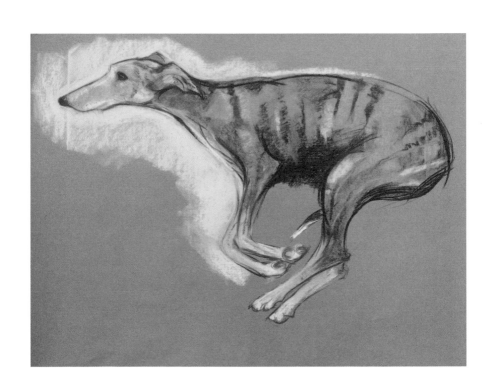

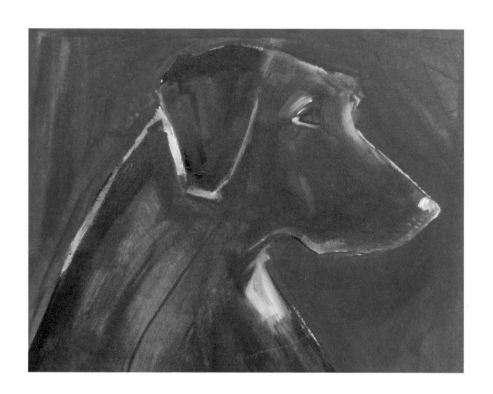

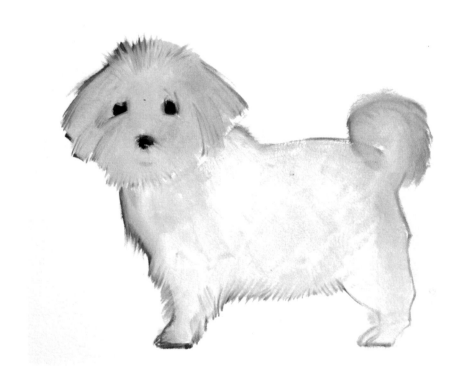

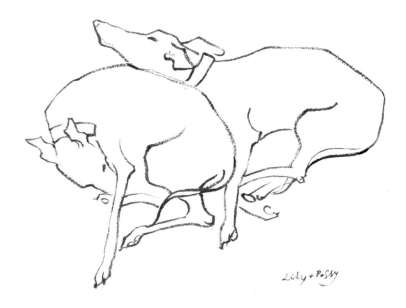

A Peggy le encanta acurrucarse con Lily, cuando se lo permite.

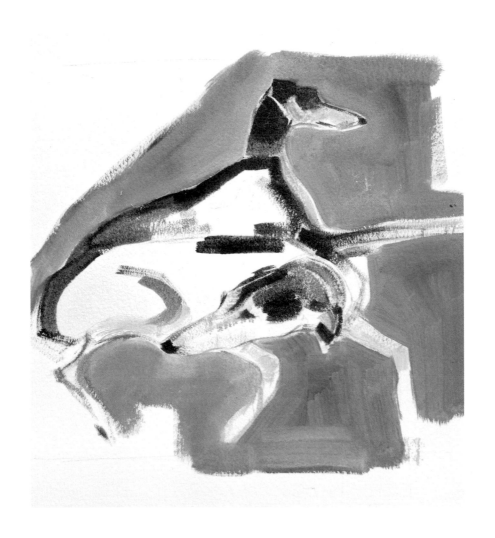

185

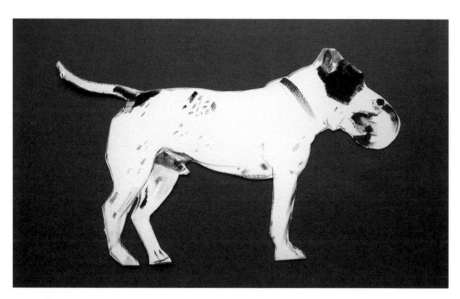

A Staffie le encantan los balones.

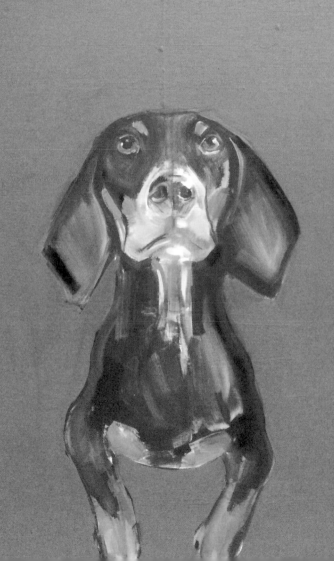

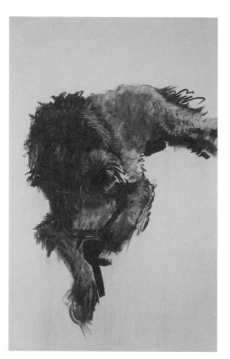 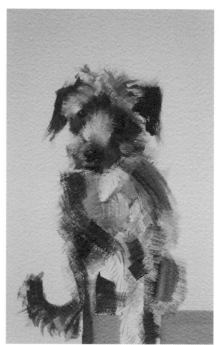

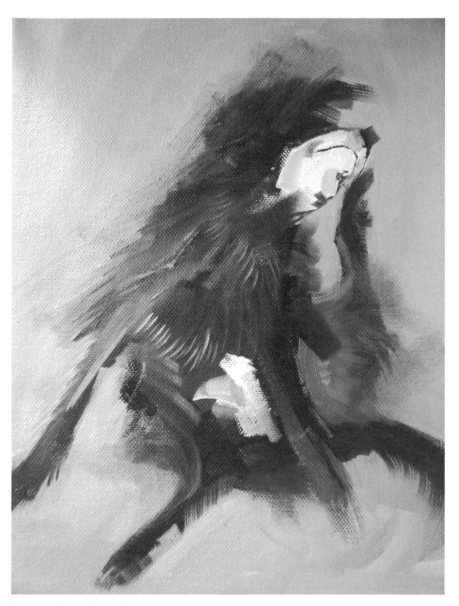

Intentando trasladar al papel el característico movimiento de la pata cuando se rascan.

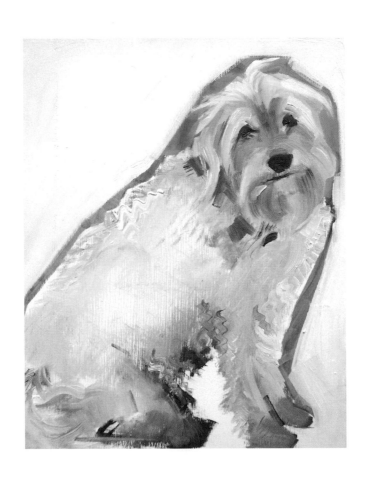

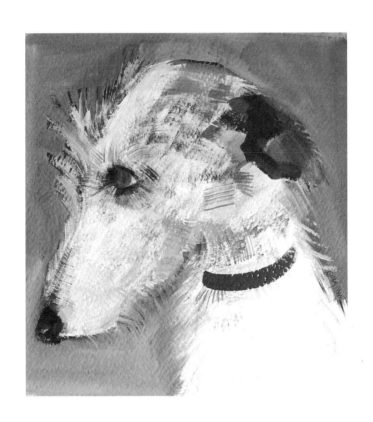

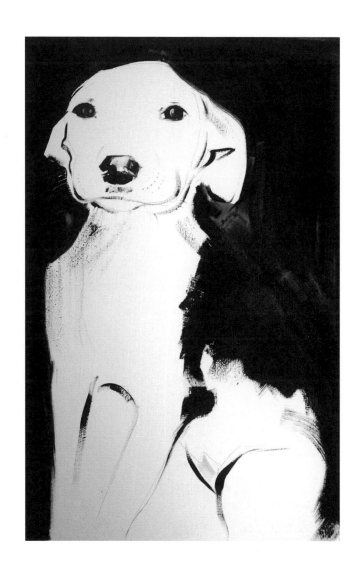

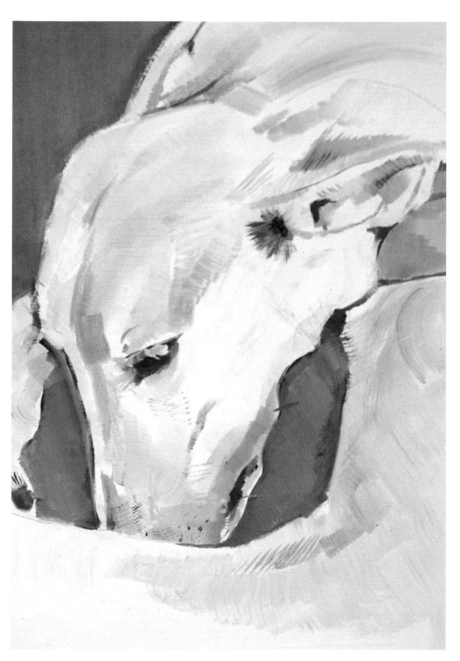

Jack Swan, el Brad Pitt canino.

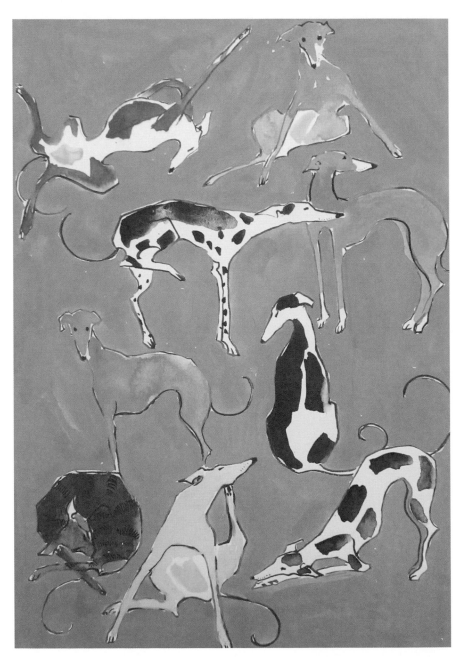

Lebreles haciendo de las suyas.

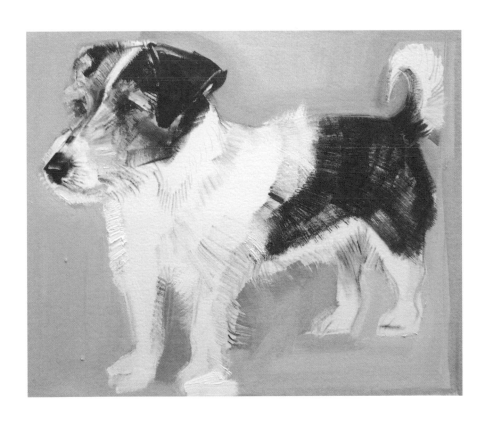

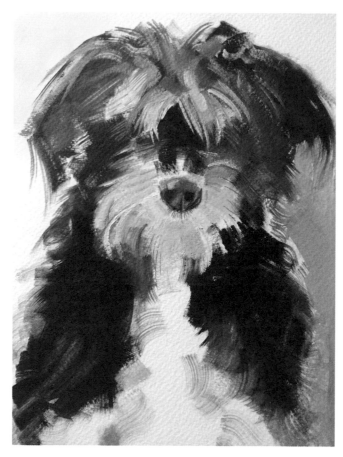

Fanny, mi primer perro. Yo misma le cortaba el pelo.

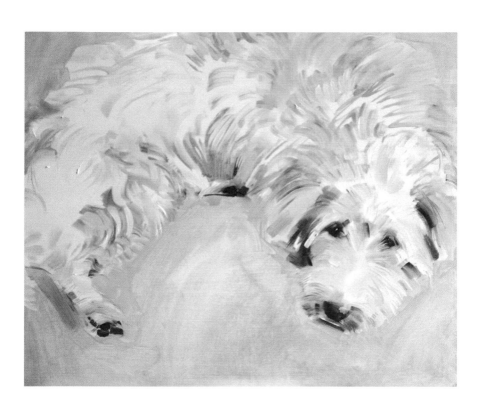

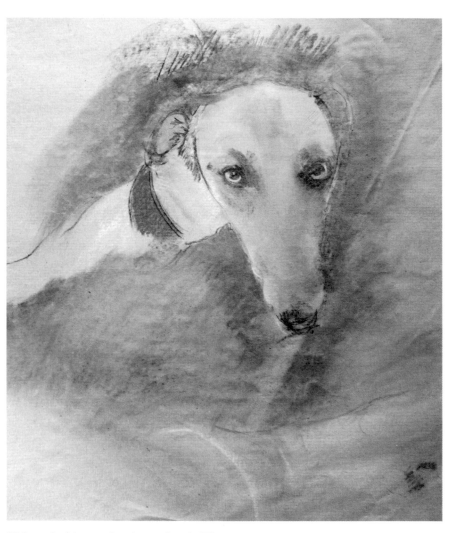

Walter, el whippet, el mejor amigo de Lily.

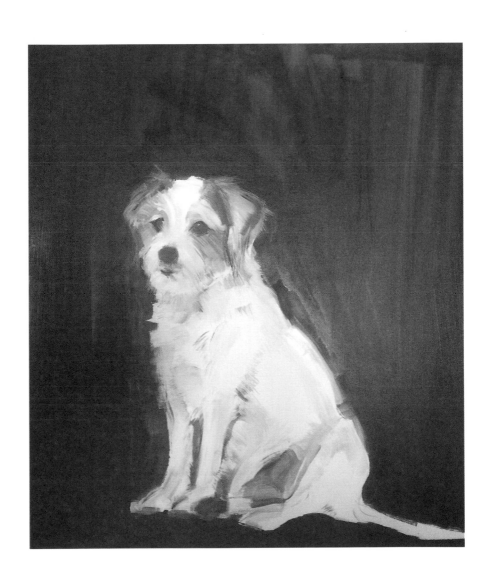

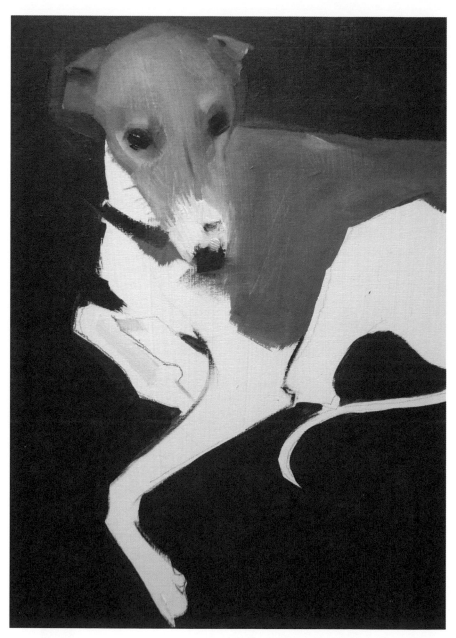

A Lily le encanta posar y lo hace divinamente.

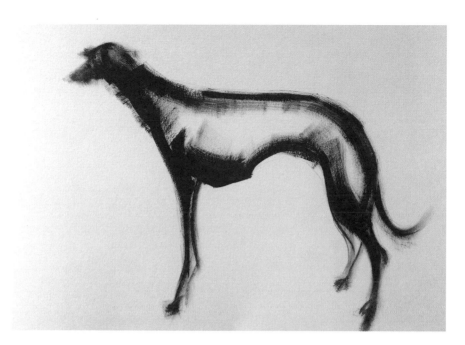

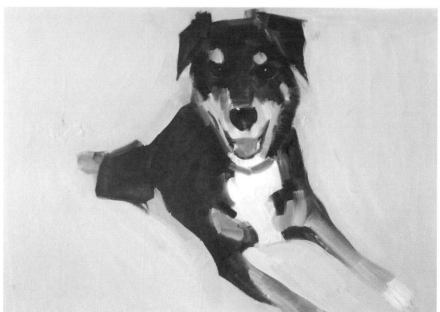

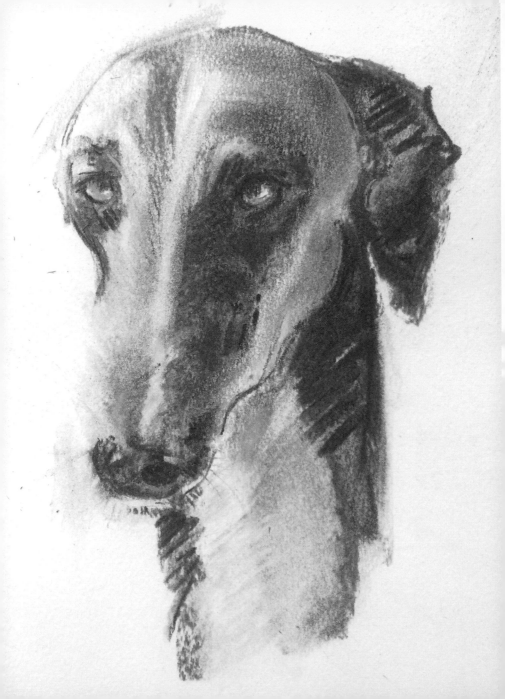

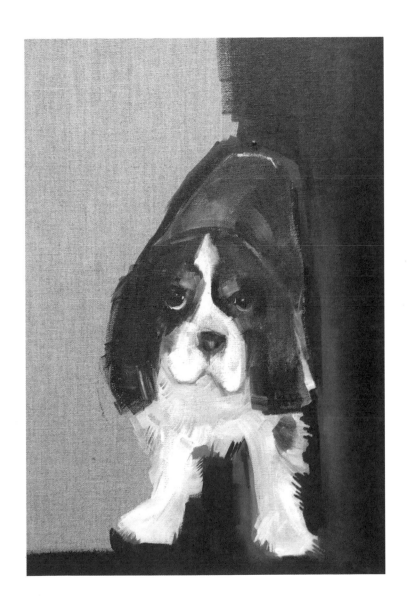

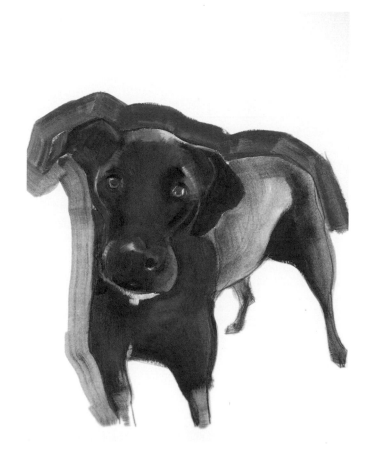

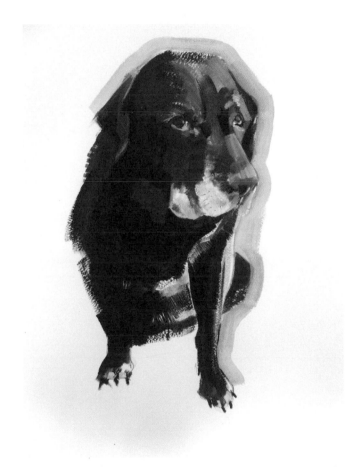

Conker en el ocaso de su vida.

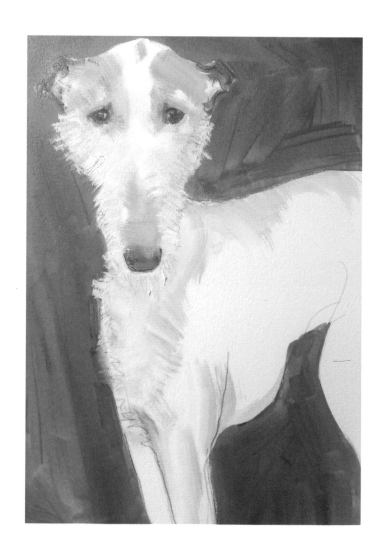

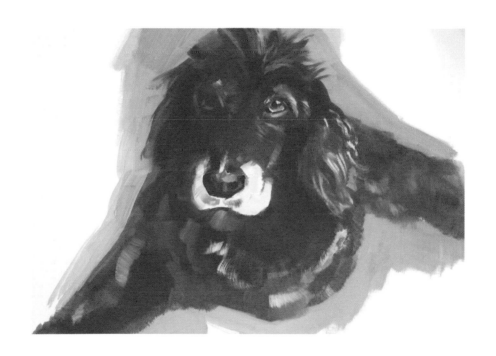

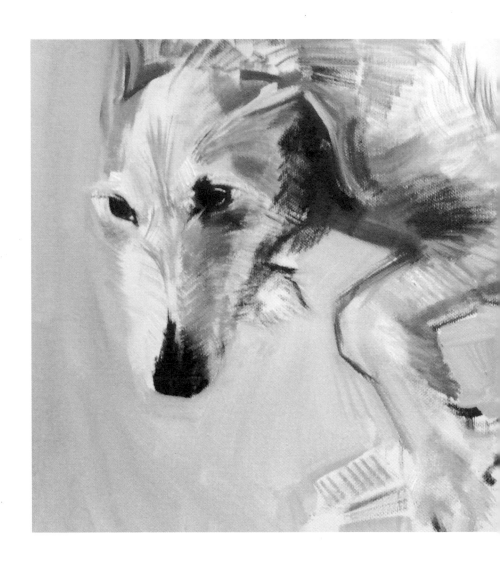

Rupert es el lurcher de pelo dorado más bonito del mundo.

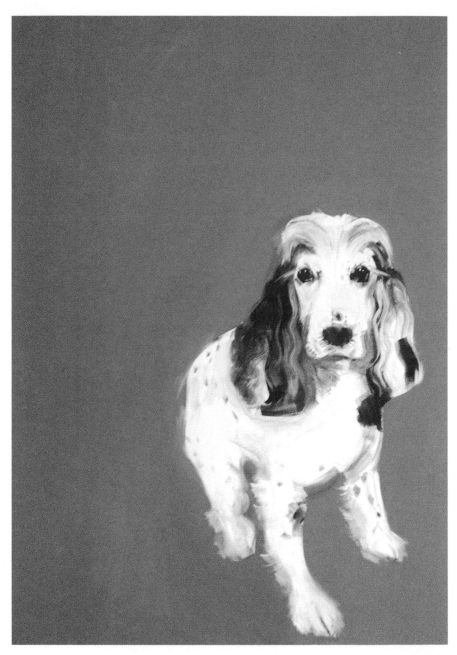

Me encanta ese aire de los spaniels, como si llevaran peluquín.

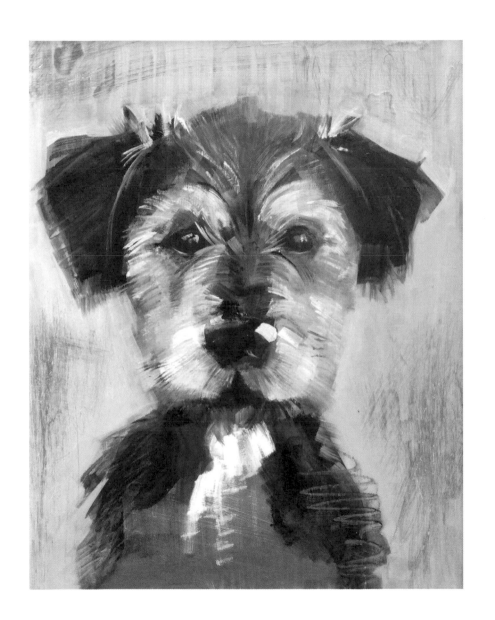

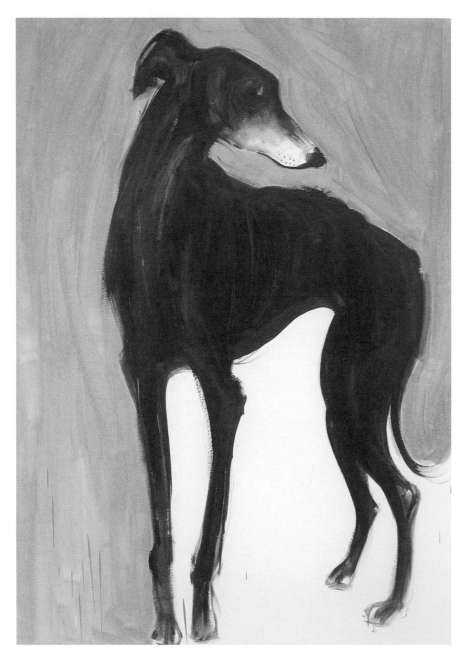

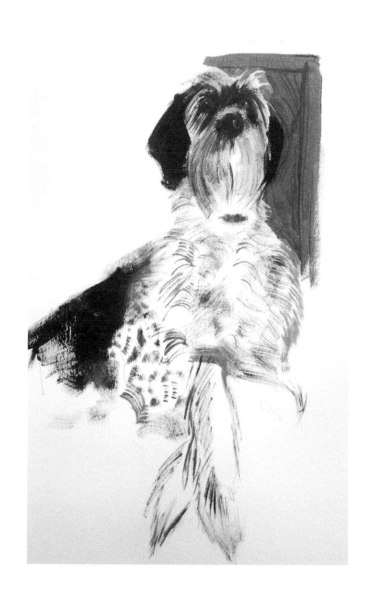

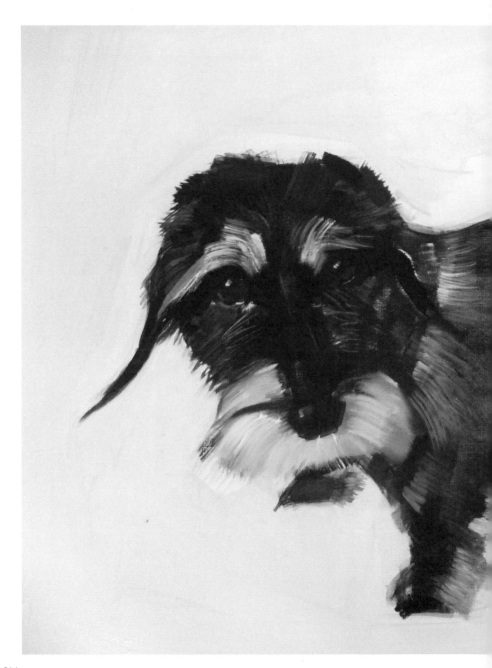

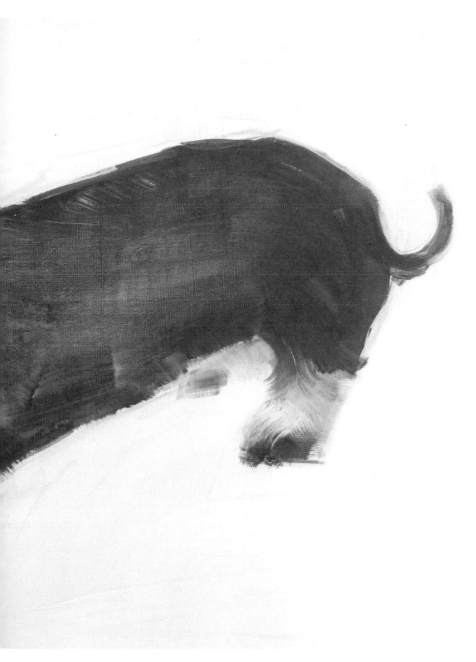

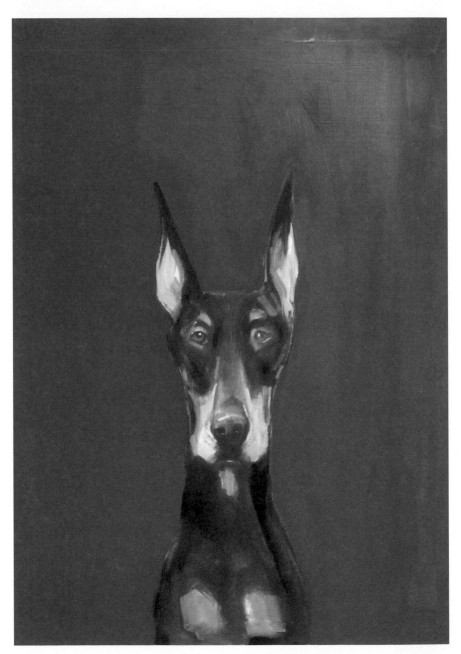

Los dóbermans tienen un aspecto vetusto e inescrutable.

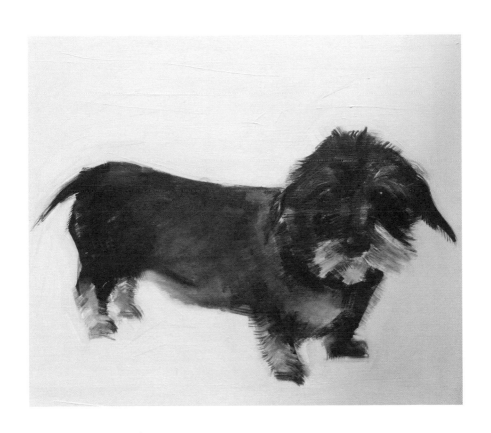

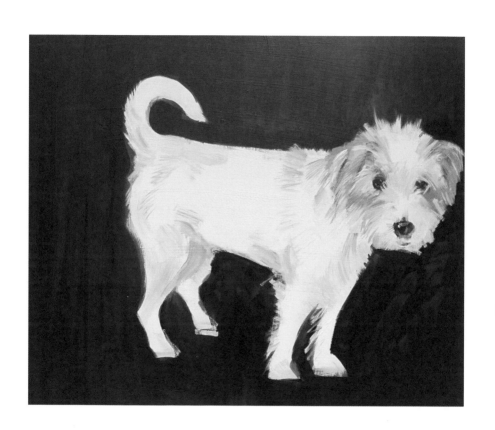

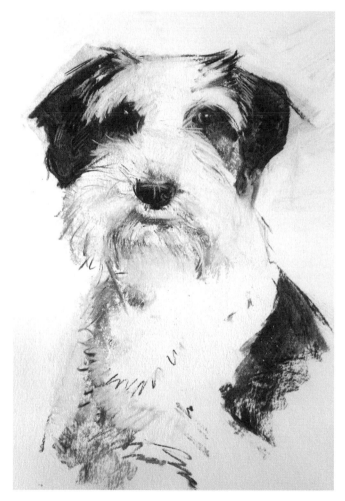

Jack y su soberbio bigote.

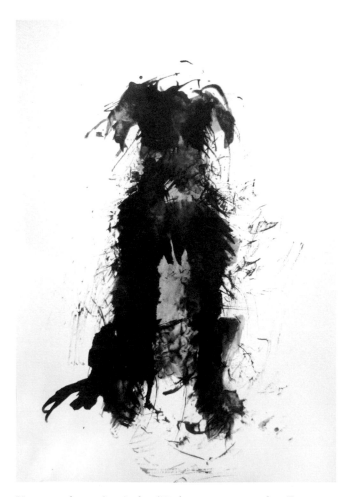

Un perro de apariencia desaliñada que me recuerda a Fanny, mi primera perra, a quien le gustaba rebuscar entre la basura. Siempre tenía restos de comida en el pelo.

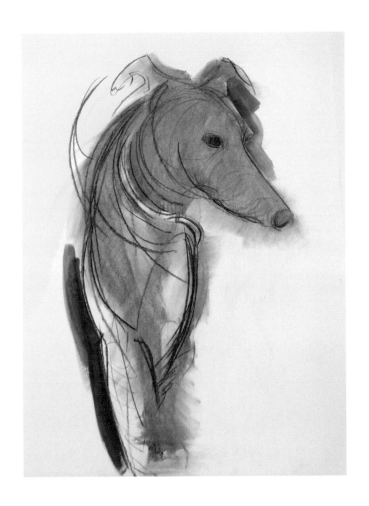

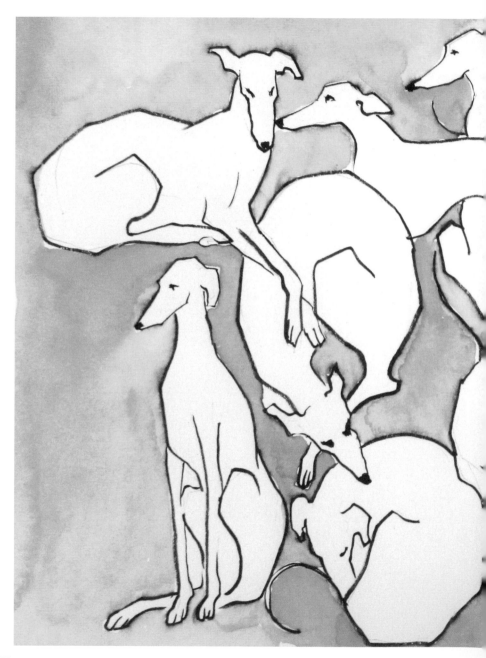

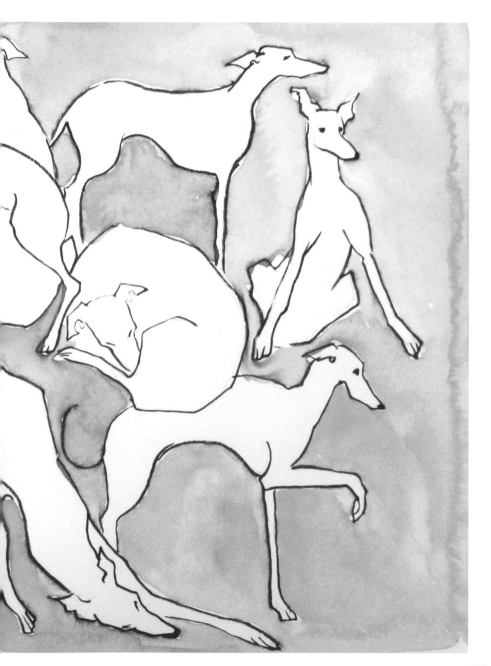

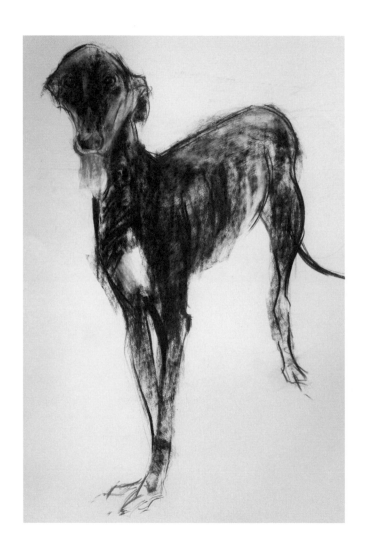

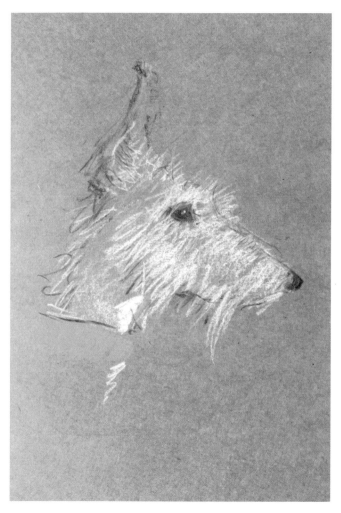

Fuzzpants era un modelo excelente. Le gustaba mucho posar.

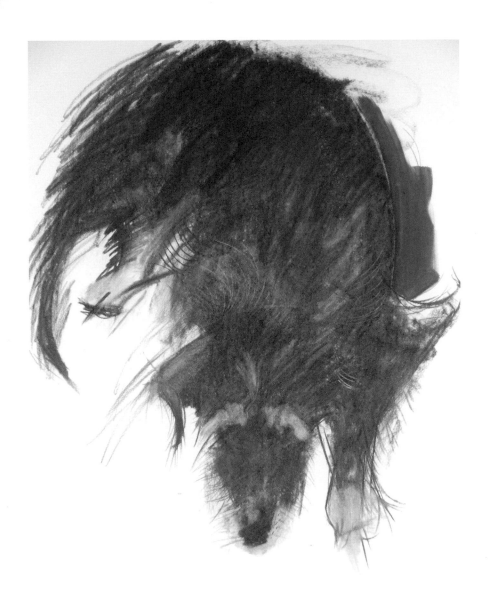

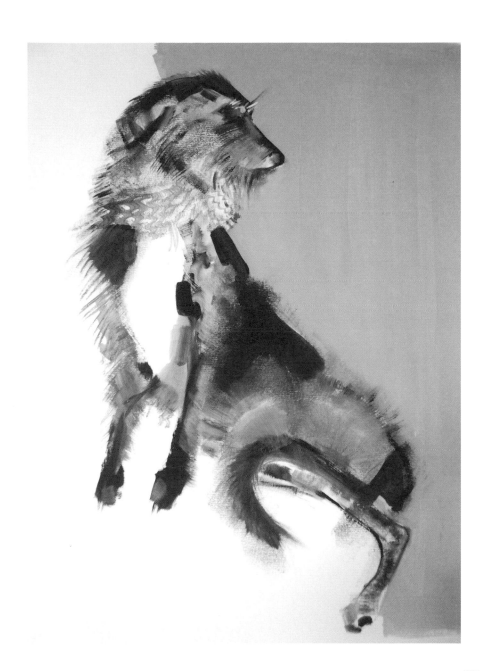

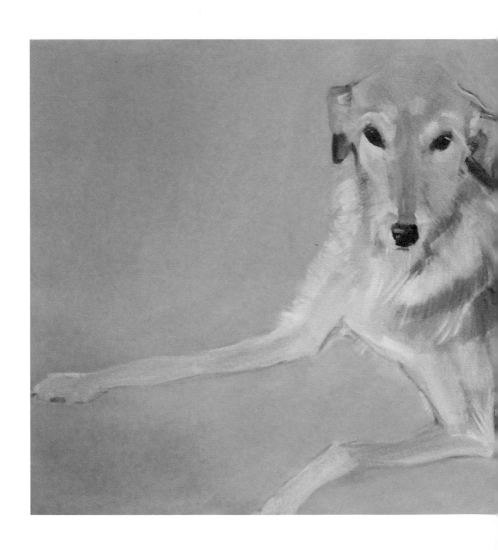

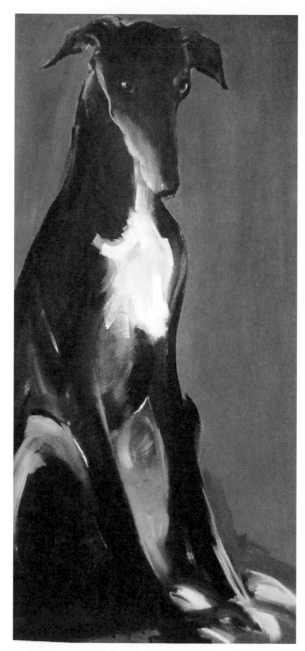

Indie posee la elegancia natural de los lebreles.

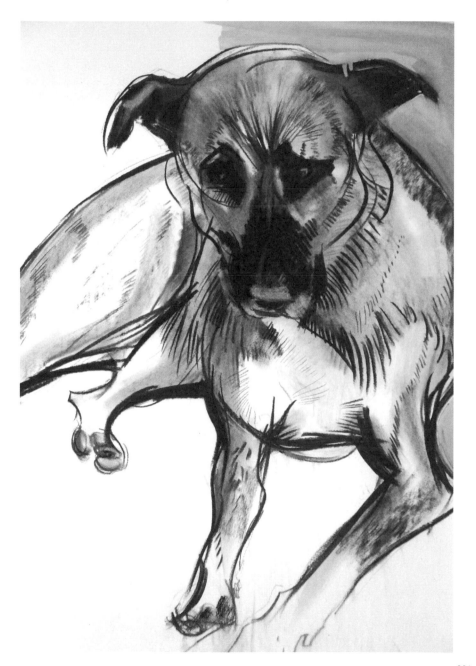

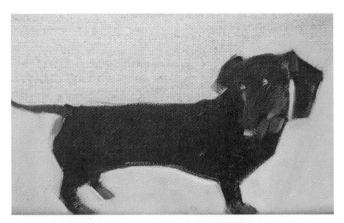

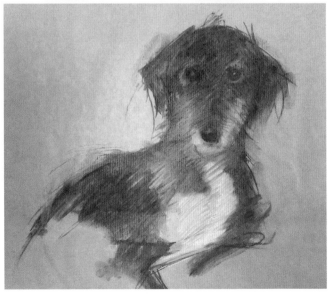

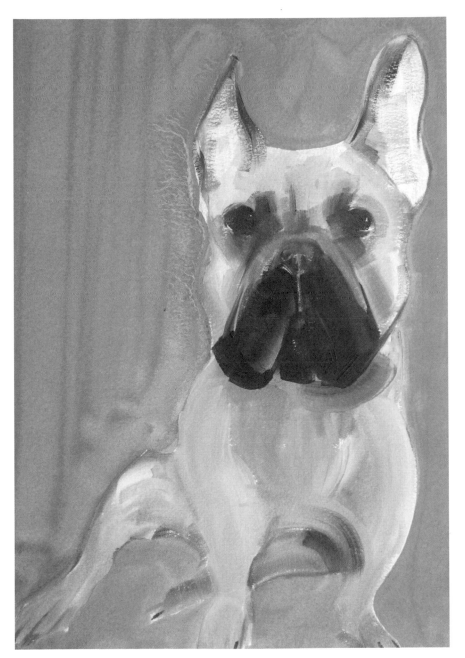

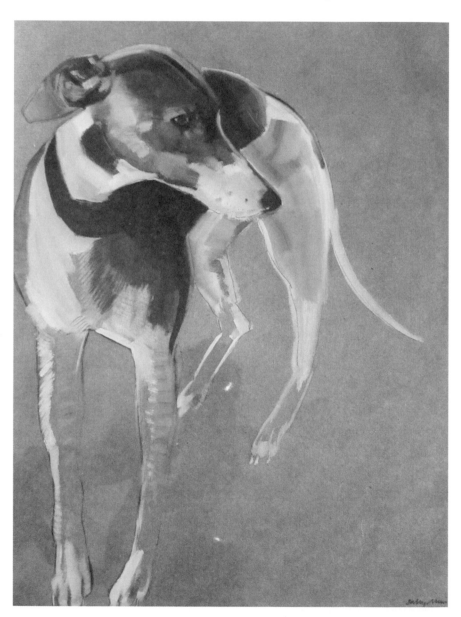

Lily en su época de máximo esplendor.

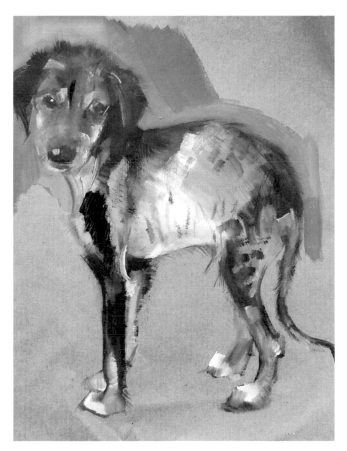

Cachorro abandonado en Gales con el pelo arrancado, que deja a la vista su piel rosada. Ahora tiene un nuevo hogar.

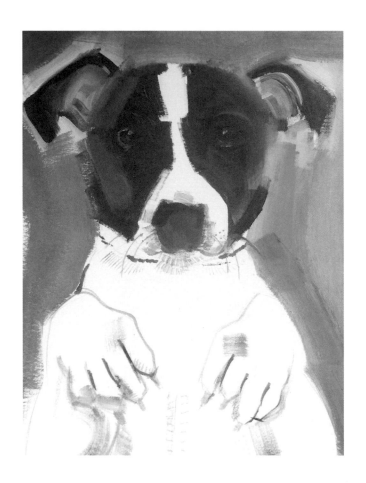

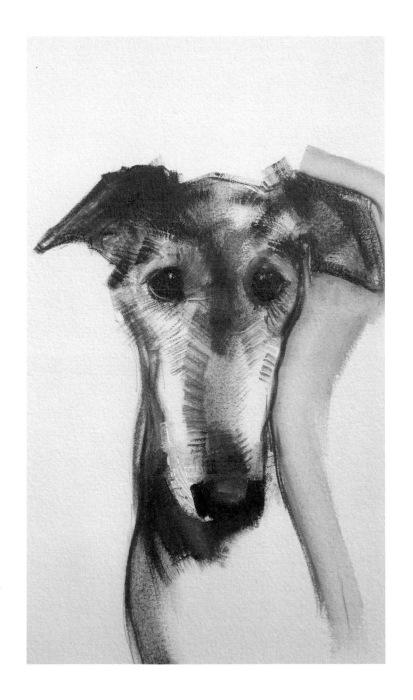

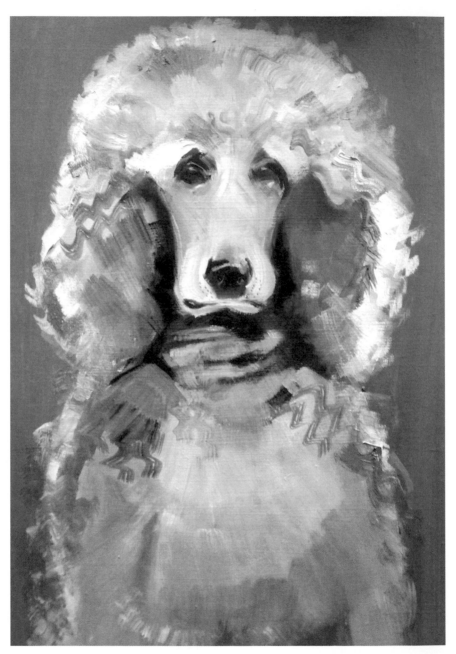

Los caniches siempre son los mejores modelos, sin lugar a dudas.

1. Ronnie, rotulador fino
2. Dorothy, óleo sobre tabla
5. Varios galgos, óleo sobre papel
6. Galgo, óleo sobre papel
7. Bradley, óleo sobre tabla
8. Perros de múltiples líneas verticales, rotulador fino
9. Piper, pastel
10. Perro color dorado, óleo sobre papel
11. Lebrel imaginario, óleo sobre tabla
12. Cachorro de lurcher, BCDH, óleo sobre papel
13. Henry, óleo sobre tabla
14. Lurcher, BCDH, óleo sobre papel
15. Nellie, óleo sobre papel
16. Simon, carboncillo y témpera
17. Whopper, carboncillo y témpera
18. Edie, óleo sobre tabla
19. Maddie, óleo sobre papel
20. Purdey, óleo sobre papel
21. Pumpkin, óleo sobre tabla
22. Lily, óleo sobre papel
23. Roger, óleo sobre papel
24. Granny Pants, GDS, óleo sobre papel
25. Lebrel, óleo sobre tabla
26. Galgo, óleo sobre tabla
27. Connie, óleo sobre tabla
28. George, óleo sobre papel
29. Penny, óleo sobre tabla
30. Teckel imaginario, óleo sobre tabla
32. Timber y Dudley, óleo sobre tabla
32. Lily y Luna, óleo sobre tabla
33. Hans, óleo sobre tabla
34. Galgo, óleo sobre papel
35. Jimmy, óleo sobre papel
36. Rosie, Boo y Tegan, sello de patata
37. Jet, carboncillo y témpera
38. Cachorro de whippet, carboncillo
39. Bear, óleo sobre papel
40. Perro imaginario, óleo sobre papel
41. Spaniel japonés, carboncillo
42. Rambo, óleo sobre tabla
43. Perro desnudo, óleo sobre lienzo
44. Galgo peludo, óleo sobre tabla
45. Cachorro de galgo, óleo sobre tabla
45. Galgo atigrado, óleo sobre papel
46. Jack Swan, rotulador fino
46. Peggy, rotulador fino
47. Watson, óleo sobre papel
48. Be, óleo sobre lienzo
49. Charity, GDS, óleo sobre papel
50. Lebrel, óleo sobre tabla
51. Lebrel, óleo sobre tabla
52. Lily haciendo la croqueta, óleo sobre papel
54. Luna, óleo sobre papel
55. Jack Swan, óleo sobre papel

56. Perro imaginario, garabato con rotulador
57. Lorax, óleo sobre papel
57. Maggie, óleo sobre papel
58. Molly, óleo sobre papel
59. Perdita, óleo sobre tabla
60. Ludo, óleo sobre tabla
60. Rita, pastel
61. Lebrel, rotulador fino
61. Poppy, carboncillo
61. Buttercup, carboncillo
61. Perro rascándose, litografía
62. Lurcher imaginario, carboncillo y témpera
63. Bichón, óleo sobre papel
63. Freddy, óleo sobre tabla
64. Plum, carboncillo
65. Staffie en la calle, óleo sobre papel
65. Lurcher, BCDH, óleo sobre papel
66. Bull terrier, sello de patata
67. Berry, GDS, óleo sobre papel
68. Saskia, GDS, óleo sobre tabla
69. Sin título, óleo sobre papel
70. Dibujos en quince minutos, carboncillo
71. Spaniel, BCDH, óleo sobre papel
72. Rooney, óleo sobre tabla
73. Whopper, carboncillo
74. Perro rascándose, carboncillo y témpera
75. Peggy, iPhone
75. Lebrel, carboncillo y témpera
76. Lebrel, carboncillo
77. El terrier de Sarah, óleo sobre papel
78. Galgo, óleo sobre papel
79. Inky, carboncillo
80. Perro en la puerta de una tienda, monotipo
80. Perro en la puerta de una tienda, monotipo
81. Galgo, óleo sobre lienzo
82. Lebrel, rotulador fino y efecto aguado
83. Sugar, óleo sobre tabla
84. Lily, óleo sobre papel
85. Teckel de pelo duro, óleo sobre lienzo
86. Staffie, BCDH, óleo sobre papel
87. Dusty, carboncillo
87. Dorothy, grafito
88. Carlino, galgo y galgo, sello de patata
89. Poppy y Slipper, óleo sobre papel
90. Keiko, óleo sobre papel
91. Teckel de pelo duro, óleo sobre tabla
91. Roy, óleo sobre tabla
92. Lurcher imaginario, óleo sobre papel
93. Dee, óleo sobre tabla
94. Lebrel, carboncillo
94. Duncan, óleo sobre papel
95. Rosi, óleo sobre papel

96. Keiko, carboncillo
97. Brodie, óleo sobre tabla
98. Lebrel, rotulador fino
98. Pete, litografía
99. Fuzzface, GDS, pastel
100. Granny Pants, GDS, óleo sobre papel
101. Billie, óleo sobre papel
102. Holly, óleo sobre tabla
104. Cachorro de lurcher, BDCH, óleo sobre tabla
105. Brodie, óleo sobre papel
106. Declan, GDS, óleo sobre papel
107. Perro garabateado, litografía
108. Priscilla, reina de los teckels, óleo sobre tabla
109. Galgo, GDS, óleo sobre tabla
110. Cosmo y Percy, óleo sobre tabla
111. Maisie y Pete, óleo sobre tabla
112. Perro imaginario con mucho pelo, óleo sobre papel
113. Dusty, carboncillo y pastel
114. George, óleo sobre lienzo
115. Al estilo de Staffie, BCDH, óleo sobre papel
115. Gordon, óleo sobre papel
116. Daisy, óleo sobre tabla
117. Perdita, óleo sobre lienzo
117. Lincoln, óleo sobre lienzo
118. Lurcher, BCDH, óleo sobre papel
119. Lula, óleo sobre papel
120. Lily y Peggy, iPad
122. Lola, acuarela
122. Lucy, pastel y témpera
122. Lurcher, BCDH, óleo sobre papel
122. Brucie, BCDH, óleo sobre papel
123. Carlino, óleo sobre tabla
124. Benji, pastel
125. Daphne, pastel
125. Stella, pastel
126. Buttercup, litografía
127. Columbo, óleo sobre papel
128. Brigitte, óleo sobre papel
129. Galgo, GDS, óleo sobre papel
130. Bess, óleo sobre tabla
131. Sin título, óleo sobre tabla
132. Sidney, óleo sobre lienzo
133. Chutney, óleo sobre papel
134. Staffie, de cachorro, BCDH, óleo sobre papel
135. Sin título, óleo sobre papel
136. Harold, GDS, carboncillo
137. Martha, óleo sobre tabla
138. Noah, óleo sobre tabla
139. Dorothy, óleo sobre tabla
140. Sin título, óleo sobre tabla
141. Lily con el collar isabelino, carboncillo

Gracias a todos los perros que han posado para mí y a sus dueños. He tratado de acordarme de los nombres de todos; pido perdón si he olvidado alguno. Gracias también a los refugios Cats and Dogs Home (Reino Unido) y Galgos del Sol (España), por dejar que me paseara libremente por sus instalaciones dibujando y fotografiando a los perros. Gracias a Pavilion por darme la idea del libro y por hacerlo tan bien. Y un agradecimiento muy especial a Caitlin, por encargarse de la poco envidiable tarea de contar y asegurarse de que fueran 365 los perros dibujados.

Título original: *A Dog a Day*, publicado en 2017 por Pavilion, Londres.

Traducción de Ana Belén Fletes

© del texto y de las imágenes: Sally Muir, 2017
© Pavilion Books Company, Ltd., 2017
© de la traducción: Ana Belén Fletes
© de la edición castellana:
Editorial Gustavo Gili, SL, Barcelona, 2018

Printed in China
ISBN: 978-84-252-3179-7
Depósito legal: B. 21963-2018

Editorial Gustavo Gili, SL

Via Laietana 47, 2°, 08003 Barcelona, España.
Valle de Bravo 21, 53050 Naucalpan, México.